톨스토이가
눈물 흘린
100가지 이유

까짜 구씨나 지음 이에바 옮김

크락

A warm hello to my dear Korean readers!

I wish your only reason to cry were N 43!

Katya

작가의 말

걸핏하면 우는 아이를 놀리기 위해 우리가 쓰는 단어는 참 많습니다. 울보, 눈물단지, 눈물 바가지, 수도꼭지, 징징이 등. 물론, 잘 울던 어린 톨스토이에게도 이렇게 마음의 상처가 되는 별명이 있었습니다. 얼마나 잘 울었던지, 톨스토이 스스로 "제가 좀 과하게 울고는 합니다"라며 자신이 잘 운다는 사실을 인정한 적도 있지요. 톨스토이를 울릴 수 있는 건 참 다양했습니다. 잘못 묶은 신발 끈부터 곧 있을 어머니와의 긴 이별까지. 그리고 어른이 된 톨스토이는 이제 분노, 공포, 행복, 수치, 감동, 연민의 감정에 안겨 눈물을 흘리게 됩니다.

다른 이의 아픔에 대한 뛰어난 공감 능력이 있었기에 그는 명작을 쓴 작가로 거듭날 수 있었습니다. 또한, 수많은 생명을 살릴 수도 있었지요. 1891년, 랴잔주 주민들은 전례 없는 가뭄으로 인한 흉작에 고통받고 있었습니다. 그리고 정부에게는 이를 해결할 뾰족한 방법이 없었지요. 그는 일흔이라는 나이가 무색하게, 유명한 작가임에도 불구하고, 굶주리는 마을을 돕기 위해 직접 발 벗고 나섭니다.

당시 수천 명의 농민은 톨스토이가 흘린 눈물 덕분에 살아남았습니다. 그렇게 자식을 낳아 손주, 증손주를 키워냈고 그 자손들은 지금도 잘 살아가고 있습니다. 그리고 많은 이들에게 알려지지 않은 이런 미담이 제가 펜을 든 이유입니다. 얼마 지나지 않아 굶주렸던 마을 중 첫 번째 마을의 이름도 찾을 수 있었습니다. 바로 '구씨노'라는 마을이었지요.

1. 포대기의 구속

손을 움직이고 싶지만 묶여 있어 이조차도 쉽지 않다.
울부짖으며 소리 지르는 나.
나도 이런 내 비명을 듣고 싶지 않지만 멈출 수도 없다.

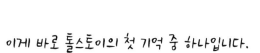

이게 바로 톨스토이의 첫 기억 중 하나입니다.

톨스토이는 자유로워지고 싶었습니다. 그러나 평생 잡다한 '의무의 포대기'에 손발이 묶이기 일쑤였지요. 민중만을 위해 책을 쓰라는 편집장, 추우니까 모자를 쓰고 나가야 한다는 아내, 톨스토이에게 제발 얌전히 좀 있으라고 사정하던 딸, 그리고 돈을 달라고 보채던 아들이 있었으니까요.

어머니랑
싸우지 좀 마세요!

딸

아빠, 돈 좀 줘요!

아들

편집장

작가님, 농민들을 위해 작품 좀 쓰시죠!

여보, 모자 좀 써요!

아내

랼랴 쌈쫜!

손녀

이러는데
안 울 수가 있나요!

2. 둥지 밖으로
떨어진 새

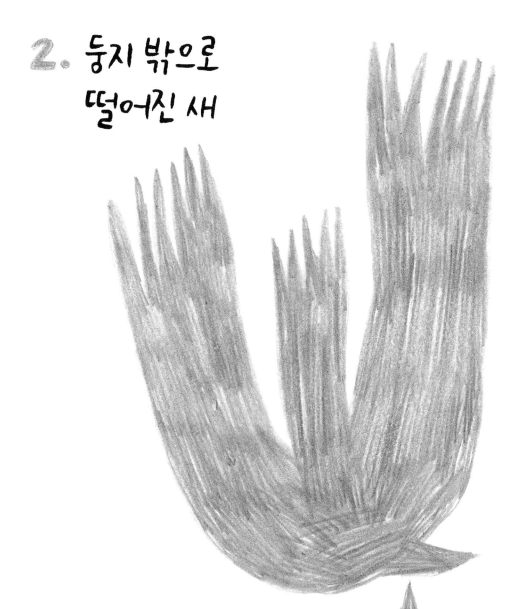

톨스토이는 어릴 적 겪은 가장 인상적인 이야기를 『유년 시절』이라는
작품에 담았습니다. 친구들과 보낸 그의 어린 시절 이야기를 담은
이 책을 시작으로, 이후 『소년 시절』과 『청년 시절』까지의 3부작이
탄생합니다.

이 책에 담긴 두 번째부터 열여섯 번째까지의 '이유'는
바로 위의 작품에서 가져온 것입니다.

둥지 밖으로 떨어진 건 갈까마귀 새끼였네요!

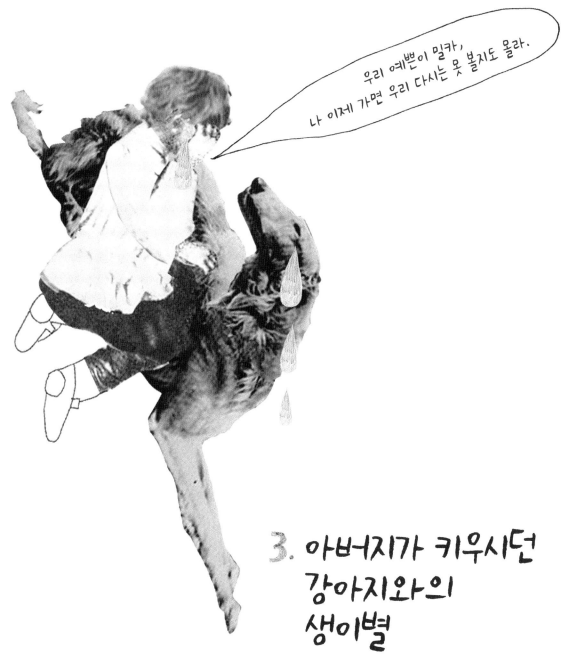

우리 예쁜이 밀카,
나 이제 가면 우리 다시는 못 볼지도 몰라.

3. 아버지가 키우시던 강아지와의 생이별

개학 기간을 맞아 아이들은 모스크바로 갈 채비를 해야 합니다.
산책도, 숲도, 사냥도 모두 안녕!

그리고 사냥의 주인공, 우리의 사냥개 '밀카'는 시골집에 남게 됩니다.
밀카를 모스크바로 데려갈 수는 없는 노릇이니까요.
듬직한 친구와의 생이별이란, 어린 톨스토이에게 크나큰 시련이었지요.

4. 유모의 훈계

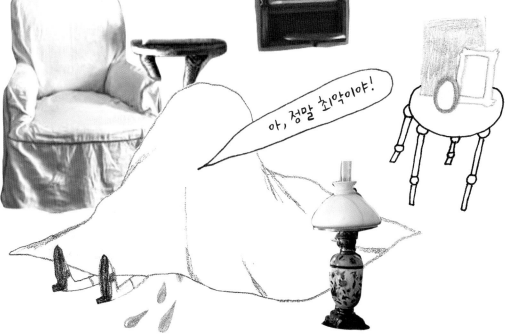

아, 정말 최악이야!

밥 먹다가 실수로 끄바스 (러시아의 여름 음료—옮긴이)
한 번 흘렸다고, 젖은 식탁보로 얼굴을 맞았습니다.
분해서 눈물만 주룩주룩 흘렸답니다.

감히, 이 어린 바르추크를 평범한 동네 꼬마 대하듯 혼내다니!
이게 있을 수나 있는 일인가요?

여기 이건 '바르추크',
러시아어로
어린 귀족을 뜻합니다.

그리고 이건 오소리,
러시아어로는
'바르수크'입니다.

헷갈리면 안 돼요!

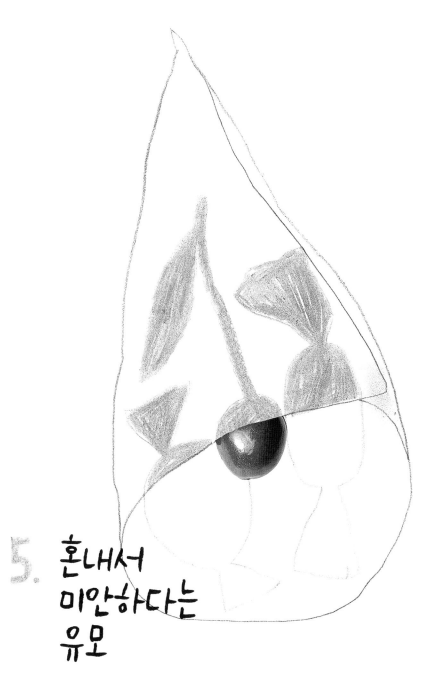

5. 혼내서 미안하다는 유모

유모가 좀 미안했나 봅니다.

궤짝을 뒤져 '우리 예쁜 강아지', 톨스토이에게 줄 선물을 꺼냈지요.

그건 바로 아이스크림콘처럼 생긴 종이 고깔 속 캐러멜 두 개와 체리였습니다.

6. 간질간질

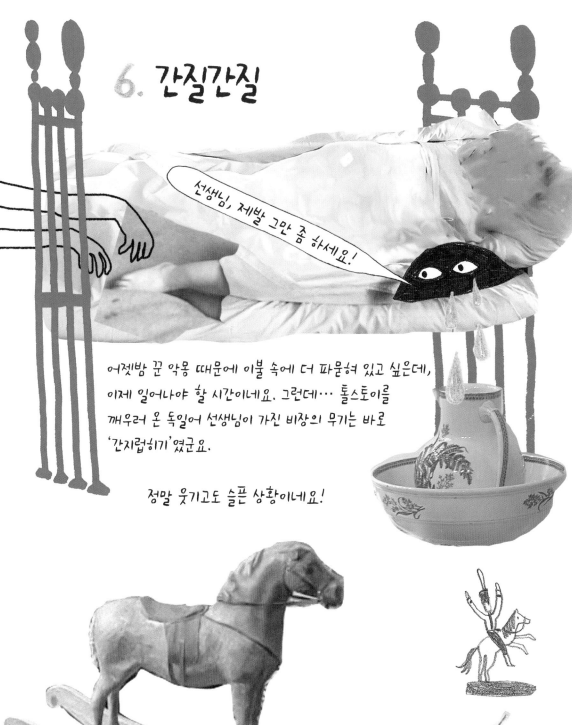

선생님, 제발 그만 좀 하세요!

어젯밤 꾼 악몽 때문에 이불 속에 더 파묻혀 있고 싶은데,
이제 일어나야 할 시간이네요. 그런데… 톨스토이를
깨우러 온 독일어 선생님이 가진 비장의 무기는 바로
'간지럽히기'였군요.

정말 웃기고도 슬픈 상황이네요!

7. 리본 달린 구두

아침 일찍 하인들이 깨끗한 옷과
신발을 가지고 왔습니다. 형은 부츠를
받았는데 나이 차이가 얼마 나지 않는
동생, 톨스토이에게는 구두가 도착했네요.
그것도 바보 같은 리본이 달린
구두 말입니다!

저택도, 친구들도,
어머니도 모두 안녕!

8. 헤어지며 흔든 손수건

톨스토이의 삶은 그렇게 새로운 페이지에 접어듭니다.
과연, 앞으로 어떤 인생을 살게 될까요?
그는 두 눈 앞을 가리는 뜨거운 눈물로 고백합니다.
처음으로 깨달은 시골집에 대한 사랑을요.

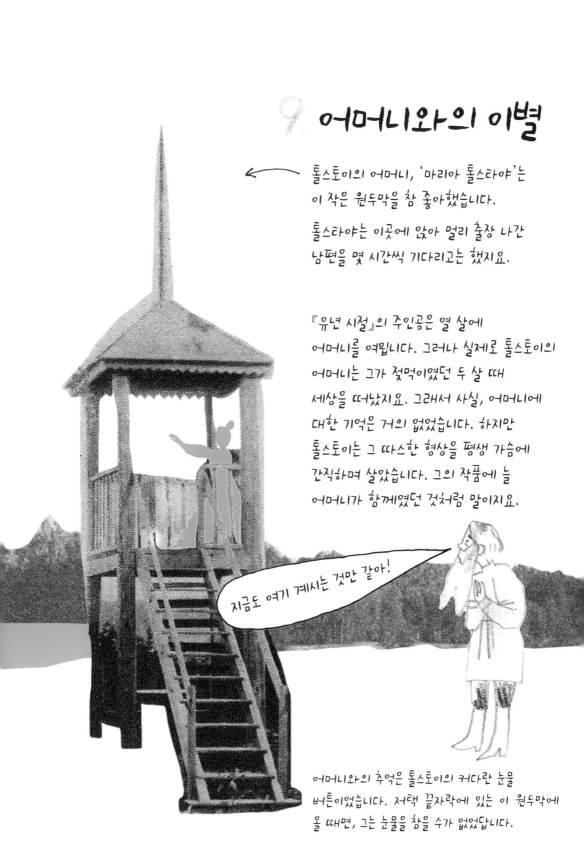

9. 어머니와의 이별

톨스토이의 어머니, '마리아 톨스타야'는
이 작은 원두막을 참 좋아했습니다.

톨스타야는 이곳에 앉아 멀리 출장 나간
남편을 몇 시간씩 기다리고는 했지요.

『유년 시절』의 주인공은 열 살에
어머니를 여읩니다. 그러나 실제로 톨스토이의
어머니는 그가 젖먹이였던 두 살 때
세상을 떠났지요. 그래서 사실, 어머니에
대한 기억은 거의 없었습니다. 하지만
톨스토이는 그 따스한 형상을 평생 가슴에
간직하며 살았습니다. 그의 작품에 늘
어머니가 함께였던 것처럼 말이지요.

지금도 여기 계시는 것만 같아!

어머니와의 추억은 톨스토이의 커다란 눈물
버튼이었습니다. 저택 끝자락에 있는 이 원두막에
올 때면, 그는 눈물을 참을 수가 없었답니다.

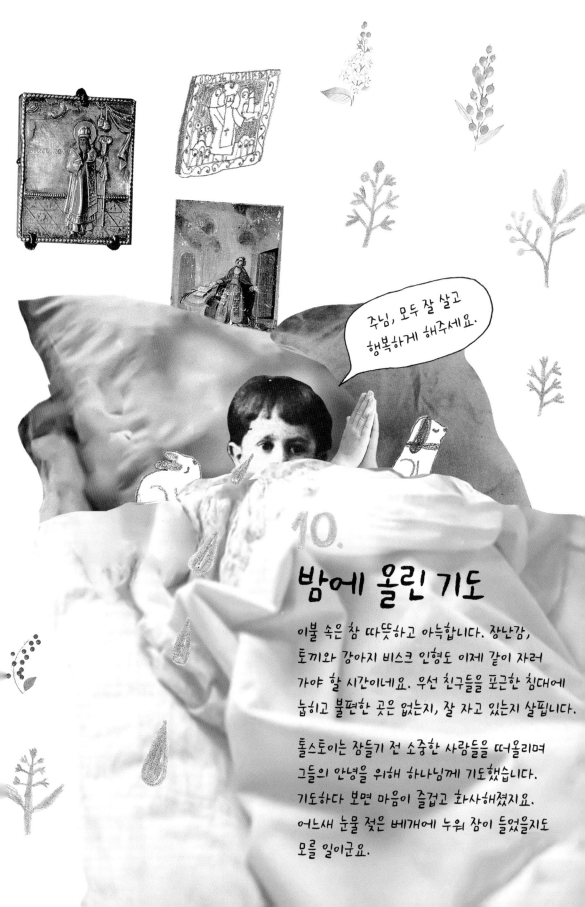

주님, 모두 잘 살고
행복하게 해주세요.

10.
밤에 올린 기도

이불 속은 참 따뜻하고 아늑합니다. 장난감,
토끼와 강아지 비스크 인형도 이제 같이 자러
가야 할 시간이네요. 우선 친구들을 포근한 침대에
눕히고 불편한 곳은 없는지, 잘 자고 있는지 살핍니다.

톨스토이는 잠들기 전 소중한 사람들을 떠올리며
그들의 안녕을 위해 하나님께 기도했습니다.
기도하다 보면 마음이 즐겁고 화사해졌지요.
어느새 눈물 젖은 베개에 누워 잠이 들었을지도
모를 일이군요.

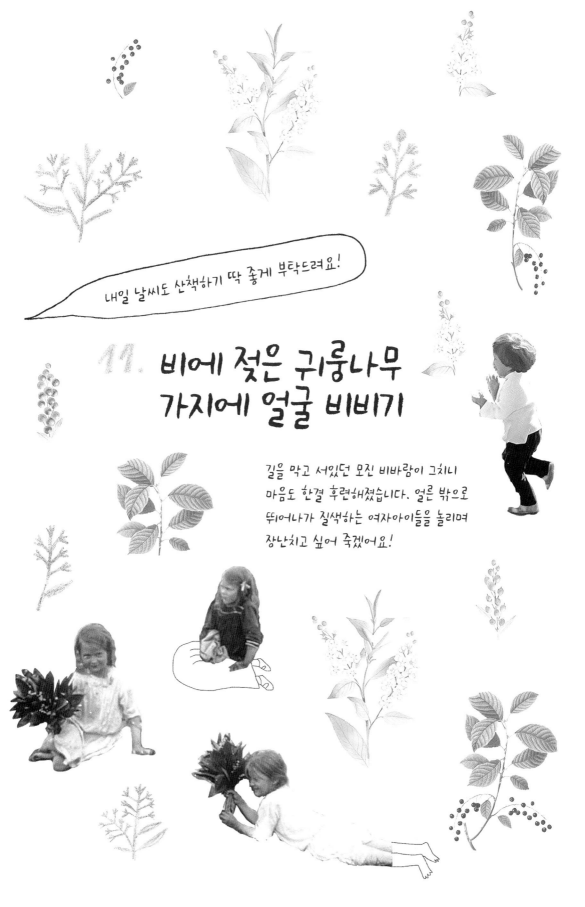

내일 날씨도 산책하기 딱 좋게 부탁드려요!

11. 비에 젖은 귀룽나무 가지에 얼굴 비비기

길을 막고 서있던 모진 비바람이 그치니
마음도 한결 후련해졌습니다. 얼른 밖으로
뛰어나가 질색하는 여자아이들을 놀리며
장난치고 싶어 죽겠어요!

12.

소냐가 읽던
책 속의 꽃에
입을 맞추고

톨스토이의 형이 자기 여자친구의 핸드백을
가져온 적이 있습니다. 그러고는 그 위에
입을 맞추었지요.

톨스토이는 예쁜 소냐가 읽던 책 속에서
꽃을 찾았습니다. 소냐와 함께 췄던 춤을,
그 곱슬곱슬한 머리칼을, 큰 눈망울을
머릿속에 떠올리며… 꽃에 입을 맞추어 봅니다.
어? 코끝이 찌릿한데요?

13. 사랑에
눈을 뜨다

우리 소냐 생각만으로도 눈시울이 붉어집니다.
이게 바로 사랑일까요? 오, 드디어!

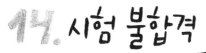

14. 시험 불합격

경비병이나
돼버려야지!

아니야, 카브카즈
입대가 답이다!

사흘 내내 방에서 나오지
않았습니다. 울고불고, 난리를
치더니, 죽어버리겠다며
총을 찾기까지!

시험 낙제는 퇴학이라는 후폭풍으로
이어졌습니다. 물론, 이게 다
교수님, 아버지, 동기들 때문이고
자기는 아무 잘못도 없댔죠!

15. 형, 내가 미안해

화해하며 눈물 한 방울 안 흘리는 냉혈한 같은 이라고!
동생의 사과에도 형은 무덤덤합니다.
어떻게 이럴 수 있죠?

16. 펜을 잡다

어떻게 살 것인가?

· 잠은 최대한 적게 잔다.

· 자기가 한 말은 무조건 지킨다.

· 한번 시작한 일은 끝장을 본다.

· 선하게 행동하며,
 그 선행을 아무도 모르게 한다.

톨스토이는 큰 결심을 내린 자신이 뿌듯했습니다.
이런 꿈과 계획이 자랑스러웠지요. 과연 이대로 다 이루어질까요?
그는 자신이 원하는 사람이 될 수 있을까요?

새로운 삶을 살겠다는 결심으로 자전적 3부작이 마무리됩니다.
앞으로는 톨스토이에 대한 추억과 그가 평생 써왔던 일기에서
눈물의 이유를 찾아보려고 합니다.

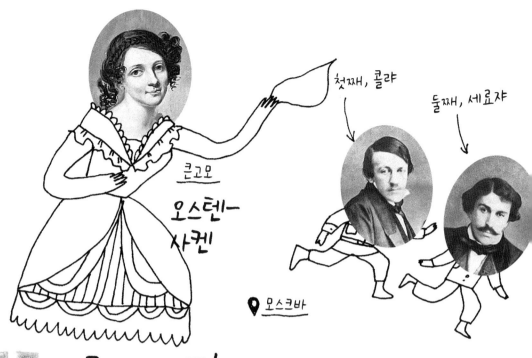

첫째, 콜랴

둘째, 세료쟈

큰고모

오스텐-
사켄

📍 모스크바

17. 어린이 레프는 이제 안녕!

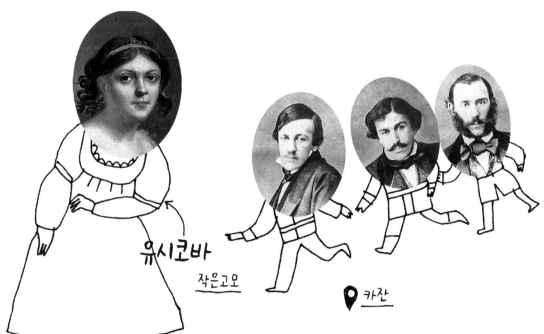

유시코바

작은고모

📍 카잔

톨스토이의 아버지는 그가 여덟 살이 되던 해에 세상을 떠납니다.
다섯 남매는 그렇게 고아가 되었고,
후견인인 고모들 사이를 방랑하게 되지요.

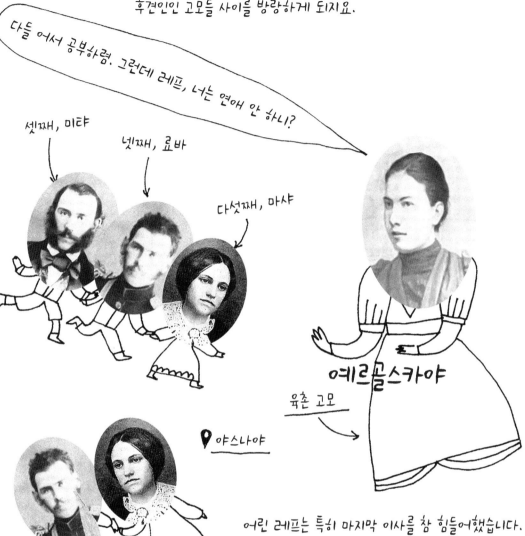

다들 어서 공부하렴. 그런데 레프, 너는 연애 안 하니?

셋째, 미탸

넷째, 료바

다섯째, 마샤

예르골스카야

육촌 고모

📍야스나야

어린 레프는 특히 마지막 이사를 참 힘들어했습니다.
카잔대학교에 진학하기 위해 몸과 마음의
안식처였던 야스나야 폴랴나 저택을 떠나야
했기 때문이지요.

18. 붉은 조명이 흐르는 거리에 처음으로 발을 들이다

아니 그러니까, '그 여인'의 침대 맡에 서서 눈물을 흘렸다니까?

형들에게 끌려간 유흥가, 사랑을 돈 주고 샀다는 자괴감에 빠졌습니다. 톨스토이는 결국 '그 여인'의 침대맡에 서서 울어버렸지요.

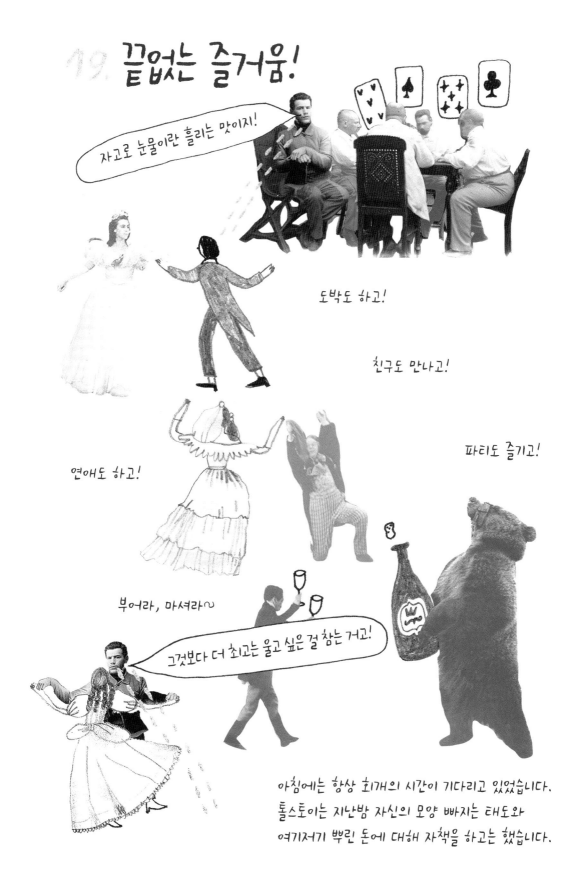

19. **끝없는 즐거움!**

자고로 눈물이란 흘리는 맛이지!

도박도 하고!

친구도 만나고!

파티도 즐기고!

연애도 하고!

부어라, 마셔라~

그것보다 더 최고는 울고 싶은 걸 참는 거고!

아침에는 항상 회개의 시간이 기다리고 있었습니다.
톨스토이는 지난밤 자신의 모양 빠지는 태도와
여기저기 뿌린 돈에 대해 자책을 하고는 했습니다.

톨스토이의 큰 형은 그에게 캅카스 지역의 군에
입대하라고 제안합니다. 이미 작가로도, 귀족으로도,
상류층 젊은이로도 살아보고 그 모든 것에 실망한
톨스토이는 곧바로 자진 입대를 합니다.

아이고, 우리 자작,
자작, 자작나무!

하얗고 예쁜 자작이들!

새하얀 자작나무,
창밖에 보이네.
은빛 옷을 입은 듯
눈에 덮였네.

20. 캅카스에서
러시아를 사무치게
그리워하는
농노와 만나다

두 형제는 스타로글라도브스카야라는 마을에 머물게 됩니다.
톨스토이는 한동안 산골 사람들의 자유로운 생활에
푹 빠져 있었지요.

한 번은 산책하는 중에 러시아를 떠난 지 40년 가까이 된
한 농노와 이야기를 나누었습니다. 그 남자의 이야기는 길었지만,
결국 야스나야 폴랴나를 떠나온 톨스토이는 그리움의 눈물을
참을 수 없었지요.

21. 다시 읽어본 『슬픔』

톨스토이는 두 살 무렵 돌아가신 어머니에 대한 기억이 없습니다.

하지만 『유년 시절』에서 어머니를 잃은 주인공의 감정선이 너무도 현실적이고, 설득력이 있어서 톨스토이 스스로도 이를 읽고 울음을 터뜨렸답니다.

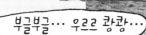

부글부글... 우르르 쾅쾅...

22. 어제 카이막을 먹는 게 아니었나…

카이막은 캅카스식 치즈랍니다.
아무래도 상한 치즈였던 것 같군요!

23. 멸시의 대상 : 명성

젊은 시절, 톨스토이는 글을 통해 '명성을 경멸하고 이를 바라지도
않는다'고 했습니다. 그러나 그의 이런 신념은 세월에 걸쳐
여러 번의 시험을 겪게 됩니다.

그중 가장 큰 시험은 그가 여든의 저명한 작가로 이미 알려져
있을 때 들이닥쳤지요.

우리를 마치 왕처럼 배웅하다니!

왕이라면··· 우리도 악인이겠군.

24. 인생의 봄날이 이렇게 허무하게 지나가다니···

이제 내 인생도 끝이군.

스물네 살의
톨스토이

장교의 꿈은 무너졌고, 저택 살림은
지지부진, 결혼도 못 했고, 무명이라니.

이후,
톨스토이는
이렇게 말했지요.

이런 환송은 공명심에
불타오르던 내 마음의
상처를 들쑤시는 일이라고!

**여든의
톨스토이**

쿠르스크 기차역에 엄청난 인파가 몰려들었습니다.
모두 톨스토이가 야스나야 폴랴나로 향하는 길을 배웅하기 위해
모인 것이었지요. 말 그대로 북새통이 따로 없군요.
심지어 기차로 가는 길까지 막혀버리고 맙니다.

25. 생활계획표?
그게 뭐죠?

계획 현실

16:00 승마

거울 앞에서 시간 낭비~

18:00 저녁 식사

디저트 과다섭취, 앉아서 죽치기, 거짓말도 치고···

대신!

26. 『유년 시절』, 받아 적게!

기쁨의 눈물이 목 끝까지 차올랐다.
수도승의 법의에 입을 맞춘 뒤 고개를 들었다.
그의 얼굴은 한치의 어두움도 없이 편안해 보였다.

그 마지막 장은 예술이군!

27. 투르게네프에게 보낸 편지, 시인의 눈물로 통곡하다

러시아의 대문호인 톨스토이와 투르게네프는 복잡한 애증의 관계였습니다. 냉정과 열정 사이를 오갔지요.

화해하는 순간이면 톨스토이는 투르게네프의 훌륭한 재능에 감탄하며 편지를 써 그의 심금을 울렸습니다.

투르게네프는 '오랜 친구이자 적'인 톨스토이네 야스나야 폴랴나에 여러 번 놀러 갔습니다. 톨스토이 식구들에게 자신이 겪은 '파리에서 생긴 일'들을 들려주거나, 한 번은 톨스토이의 부인과 딸들 앞에서 캉캉춤을 선보이기도 했지요.

이 일화에 대해 톨스토이는 일기장에 이렇게 적었습니다.

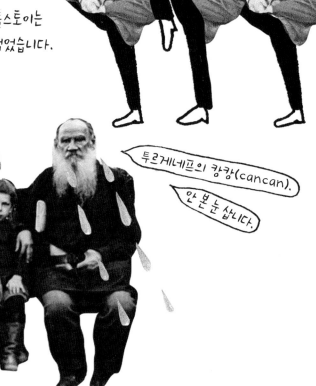

어머, 어어머!

와우!

투르게네프의 캉캉(cancan).

안 본 눈 삽니다.

28. 가난한 음악가들을 만나다

이렇게 러시아를 떠났다네에에에~

톨스토이는 해외에서 가난한 음악가들을
만났습니다. 돈이나 술을 얻기 위해 자신의
재능을 팔아넘기며 살던 이들의 이야기는
훗날 『루체른』과 『알베르트』라는
두 작품으로 탄생합니다.

그런데 투르게네프는 『알베르트』에
엄청난 혹평을 남겼답니다.
톨스토이가 또 눈물을 흘리는군요!

『알베르트』는 어떻게
읽으셨는지요?

내용이 그닥…

…

소중한 친구여, 이 러시아 땅의
위대한 작가, 톨스토이!

러시아 물에는
해당 사항 없는 건가?

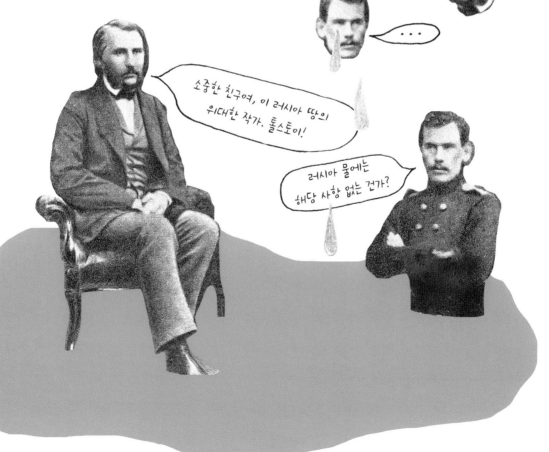

29. 다가오는
노후에 대한 번뇌

...이제 난 가정 교사가 없는 대신 마차를 가지게 되었다.
출석부에는 내 이름이, 어깨띠에는 내 검이 있다. 교도관들이 이따금 경례도 해준다. 난 다 컸다.
그리고, 행복한 듯하다.

감동이 밀려온다!

읽는 내내 마음이 요동치는구나!

31. 가진 것보다 잃은 게
더 많던 나날들

레프 톨스토이는 평생 이런저런 돈 문제로 골머리를 앓았습니다.
사실, 이는 톨스토이가 습관성 도박 중독자였기 때문입니다.

그가 군인이었을 때는 야스나야 폴랴나의
저택을 판 돈으로 도박 빚을 메꾸기도 했지요.

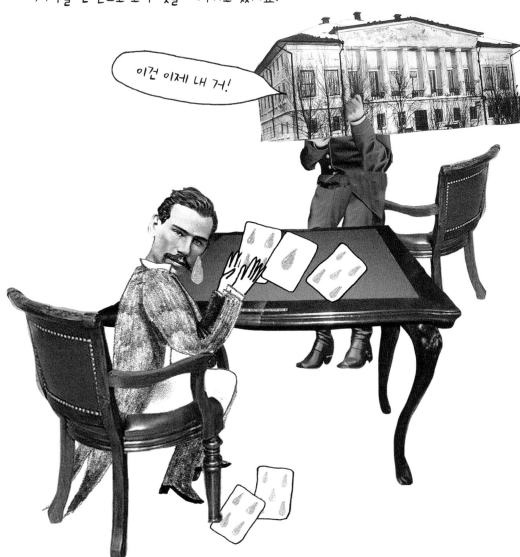

그나마 결혼 후에는 카드 게임에 대한 중독이 체스로 옮겨졌는데요.
그 게임에서는 패배의 타격이 그렇게 크지 않아서 다행이었습니다.

(톨스토이가 이번 판의 승자)

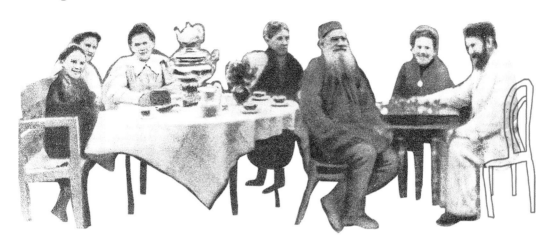

(톨스토이가 이번 판의 패자)

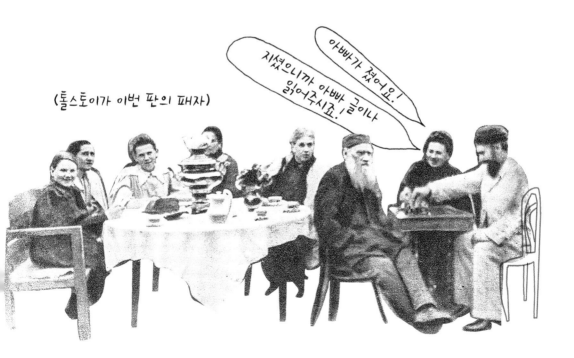

32. 내 눈에는 악시니야만 보여

야스나야 폴랴나 저택의 농노였던 악시니야는 무려 2년동안 톨스토이의 머리와 마음을 지배한 주인공이었습니다. 톨스토이는 2년 내내 눈물 속에서 허우적댔지요. 그녀가 농노인 것도 문제였지만, 심지어 남편이 있는 농노였으니까요!

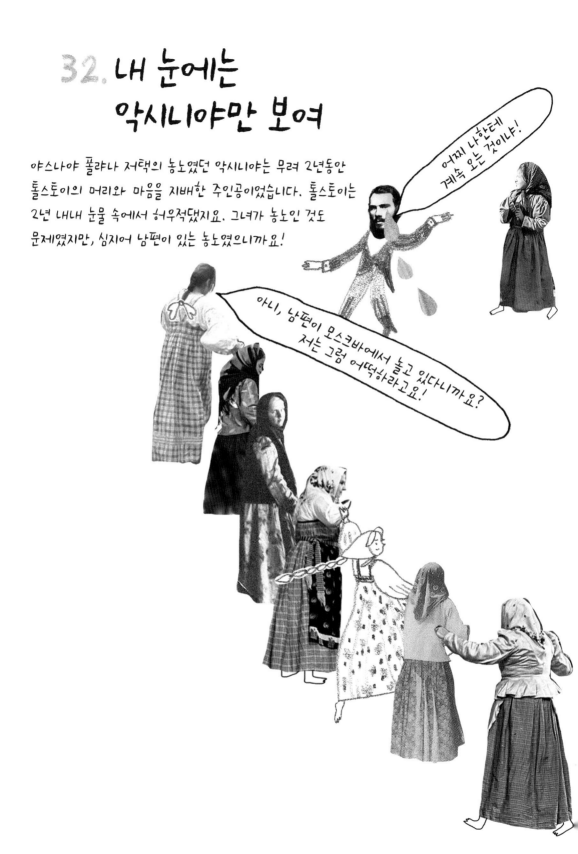

어찌 나한테 계속 오는 것이냐!

아니, 남편이 모스크바에서 놀고 있다니까요? 저는 그럼 어떡하라고요!

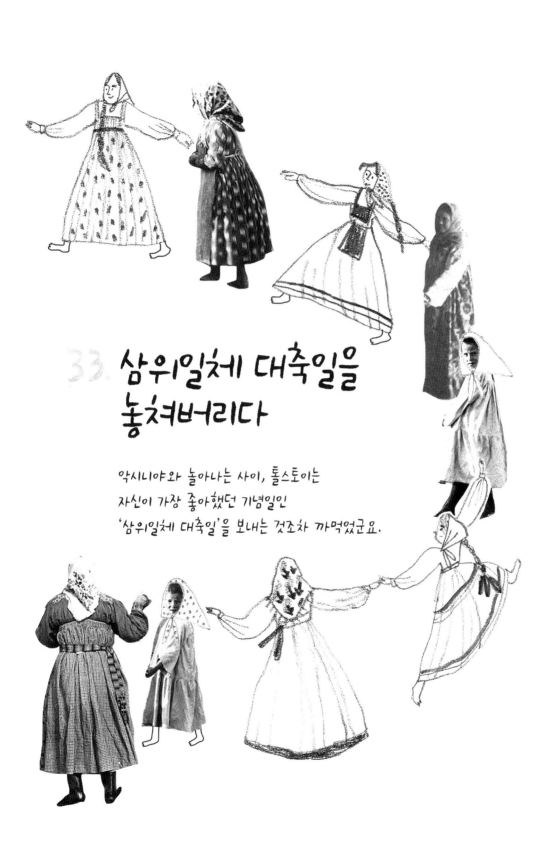

33. 삼위일체 대축일을
놓쳐버리다

악시니야와 놀아나는 사이, 톨스토이는
자신이 가장 좋아했던 기념일인
'삼위일체 대축일'을 보내는 것조차 까먹었군요.

34. 야스나야 폴랴나의 학생들을 가르치다

톨스토이는 1859년에 야스나야 폴랴나의 농노 아이들을 위해 학교를 열게 됩니다. 그곳에서는 학교 종소리도, 무식한 암기도, 무시무시한 체벌도 존재하지 않았지요.

생물학 수업은 숲에서 체험학습으로 진행되었습니다. 역사적인 사건은 백작이 와서 직접 설명했지요.

"알렉산드르 2세로 이야기를 시작해서 그다음 나폴레옹의 성공담으로 넘어갔던 거야!"

헉, 그럼 우리가 정복당하는 건가요?

아이들은 흥분을 감추지 못했답니다.

에헤헤이~ 쫄지 마. 알렉산드르 차르가 본때를 보여줄걸?

35. 아내의 꾸장

레프 톨스토이는 서른네 살에 열여덟 살의 소냐 베르스와 결혼합니다.
그는 사랑에 빠졌고, 행복했지요. 한동안은 말입니다. 그러나 얼마 후,
둘 사이에 갖은 마찰이 생기기 시작합니다. 톨스토이는 또 그렇게 울고 말았지요.

둘의 다툼은 늘 양쪽의 곡소리로 끝이 났답니다.

36. 질투의 화신

- 대학생인 소냐의 전 약혼자
- 야스나야 폴랴나 학교의 가난한 교사
- 시인, 아파나시 페트

톨스토이가 소냐 곁의 인물 중
위의 세 사람을 예의주시했습니다.

톨스토이는 어떻게 저렇게 공주 같은 여자가 자신을
진정으로 사랑할 수 있는지 도저히 믿을 수가 없었거든요!

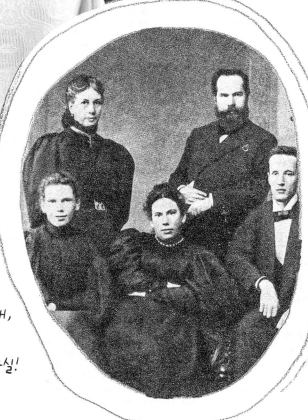

질투의 계기가 전혀 없었던 건 아닙니다.
뭐 물론, 플라토닉한 선에서 끝났지만 말이죠.

옆에 사진이 톨스토이네 식구 가족사진인 줄
아셨지요? 사진에 찍힌 사람들은 톨스토이의 아내,
딸, 그리고 뜬금없는 콘스탄틴 이굼노프라는
피아니스트와 작곡가 세르게이 타네예프라는 사실!

괜히 질투한 건 아니었답니다!

37. 음악의 전율을 느끼다

총격 당하던
병사가 마지막 말을
내뱉었을 때…

주여, 우리 모두 집으로
돌아갈 수 있기를!

…톨스토이는 또르르 흘러내린
두 눈물을 닦았습니다.

표도르 샬랴핀 (오페라 가수)

차이콥스키의
안단테를 들으며

차이콥스키에게는
톨스토이의 눈물이
최고의 찬사였답니다!

제가 현악 4중주 1번 안단테 칸타빌레를
연주할 때 톨스토이 선생님은 제 옆에 앉아
눈물로 화답하셨지요. 제 평생 그렇게 벅차고
영광스러웠던 적은 처음이었습니다!

랄∽랄라∽

39. 아이들을 달래는 비결

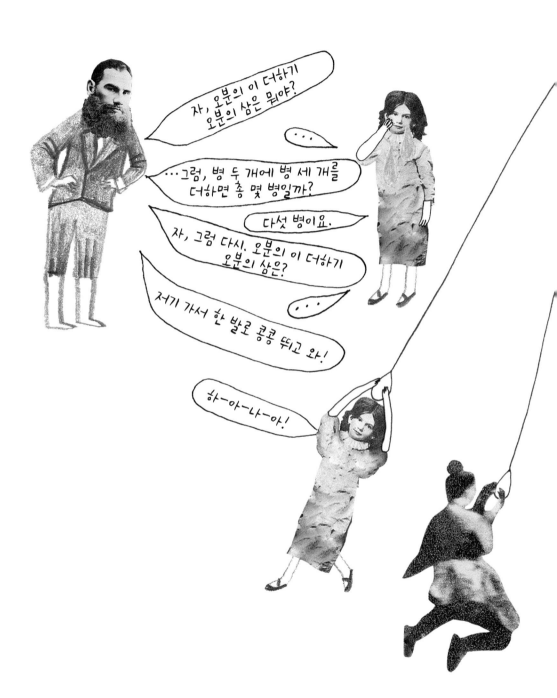

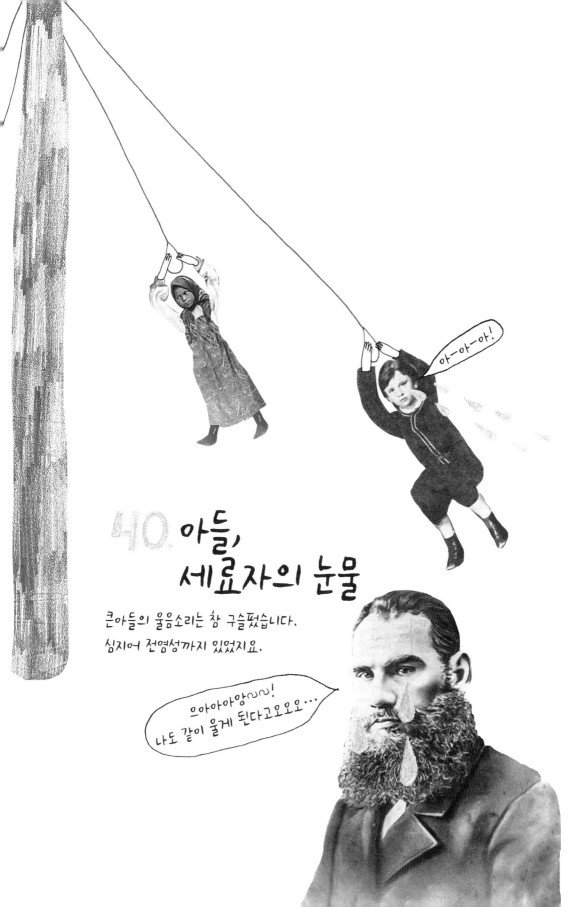

아ー아ー아!

40. 아들, 세료자의 눈물

큰아들의 울음소리는 참 구슬펐습니다.
심지어 전염성까지 있었지요.

으아아아앙∽∽!
나도 같이 울게 된다고오오오...

41. 아내의 편지에 행복해서 오열

사랑하는 레프, 이만 줄일게요.
우리 타냐도 아빠한테 편지 써보라고
하니까 글쎄 타냐가

아빠는 우리한테 달랑 세 줄만
적어서 보내시는데, 저희가
세 장이나 쓸 필요가 있나요?

라더군요.
그래서 제가
이렇게 말했죠.

대신 아빠는 온 세상을 위한
삼백 장을 쓰고 계시잖니!

─사랑하는
아내가─

42. 아내의 일기에 슬퍼서 오열

레프와 소냐 모두 일기를 썼습니다. 게다가 틈만 나면 서로의 일기장을 읽어보고는 했지요.

그리고 간혹 상대방이 보라고 일부러 맞춤형 일기를 쓰기도 했는데요. 그럴 때는 서로를 나무라거나 창피를 주거나, 또는 단순히 열받게 하기 위한 내용을 적었답니다.

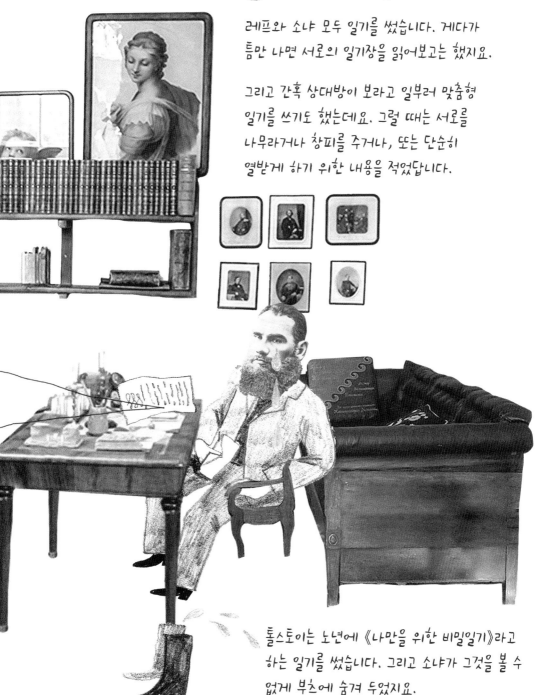

톨스토이는 노년에 《나만을 위한 비밀일기》라고 하는 일기를 썼습니다. 그리고 소냐가 그것을 볼 수 없게 부츠에 숨겨 두었지요.

43. 좋은 시 감상

고요하고 아득한 거미가
나의 마음에 깊이 스며
잔잔히 감감히 아늑히
다 채우고 잠재워 주기를…
무아지경의 어스름 속
깊은 생각에 잠겨
소멸의 맛에 취할 수 있게
잠든 생에 묻혀 버리게…✳

✳ 표도르 튜체프

45. 1812년, 혜성을 보게 된 피에르 베주호프에 대하여

톨스토이의 장편 소설인 『전쟁과 평화』의 주인공, '피에르'는 겨울날의 모스크바에서 꿈꾸고 바라고 기대하며 뜨거운 감격의 눈물을 흘립니다.

피에르는 톨스토이가 자기 모습을 투영해 만든 주인공이므로, 톨스토이 스스로도 눈물을 보일 수밖에 없었답니다.

46. 사람들이 살인을 배운다

톨스토이 백작은 직접 두 눈으로 보로디노를 보기 위해
그곳으로 길을 나섭니다. 아내와 아이들은 집에 남겨두고
아내의 남동생인 열두 살의 스툐파만 데리고 가지요.
톨스토이는 그곳의 기운과 비극의 흔적을 몸소 느끼고 싶었습니다.

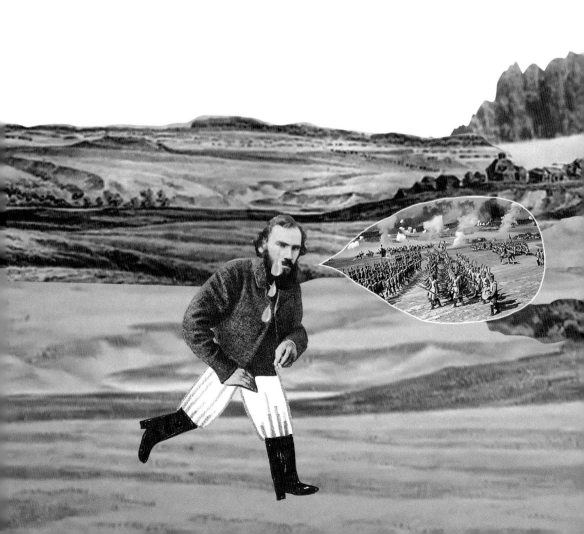

47. 투윈 포병 진지의 영웅담

톨스토이는 꼬박 이틀 동안 주변을 돌아다니며 현장에 있던 사람이나 당시 일을 기억하는 사람을 찾아 나섰습니다. 그러나 남아있던 한 명의 노병사마저 얼마 전 죽었다는 것을 알게 됩니다.

처남 스툐파는 노병사의 개와 놀며 매부를 돕고자 이런 기록을 남깁니다.

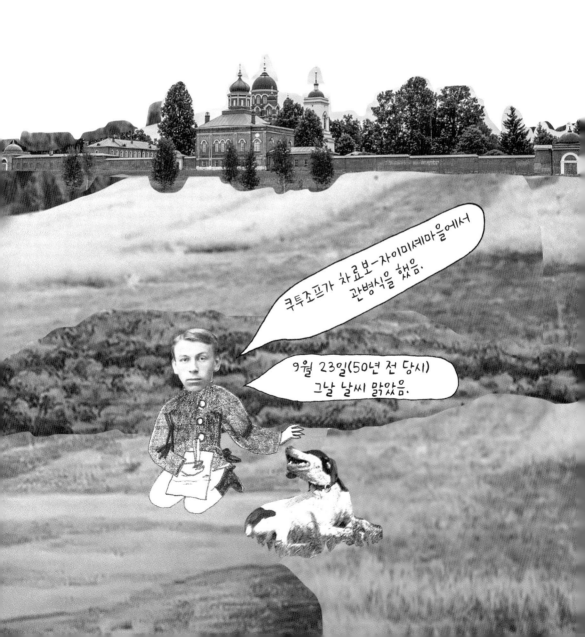

쿠투조프가 차료보-자이미셰마을에서 관병식을 했음.

9월 23일(50년 전 당시) 그날 날씨 맑았음.

48. 제가 말장난을 참 좋아하는데요

톨스토이와 알고 지낸 사람들은 항상 톨스토이가 한 번 웃으면 눈물이 날 때까지 중독성 있게 웃었다고 했습니다.

톨스토이가 가장 좋아했던 말장난 중 하나를 들려드리죠.

어떤 사람이 병이 나서 약을 처방받았는데, 글쎄 그 약을 먹을 때마다 내복을 꼭 입어야 한다는 겁니다.

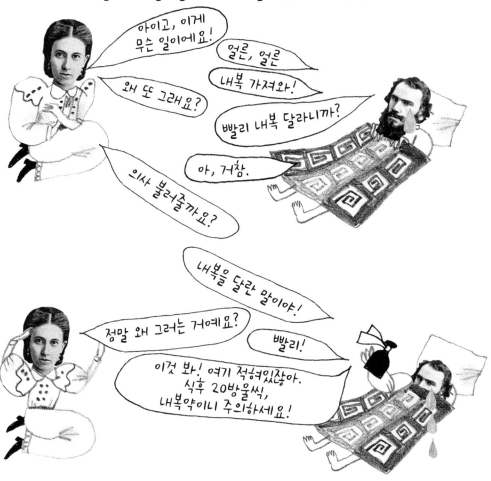

실제로 톨스토이는 약을 먹어야 하는 상황이 생기면 꼭 내복을 입고 먹었다고 합니다.

49. 축음기에 녹음했던 레스코프 단편의 주인공과 작별

신문물이나 새로운 변화에 대한 톨스토이의 취향은 확고했습니다. 호불호가 확실했지요. 이를테면 자전거는 대환영이었지만, 철도 건설은 그다지 달가워하지 않았습니다. 목소리를 녹음하는 용도로 토마스 에디슨이 발명한 축음기는 톨스토이와 아주 죽이 잘 맞았지요. 더구나 그 톨스토이의 축음기는 에디슨에게서 직접 받은 것이기도 했고요.

톨스토이는 레스코프의 단편 소설, 『서러운 크리스마스』를 축음기에 녹음해 야스나야 폴랴나 학교의 아이들에게 들려주었습니다.

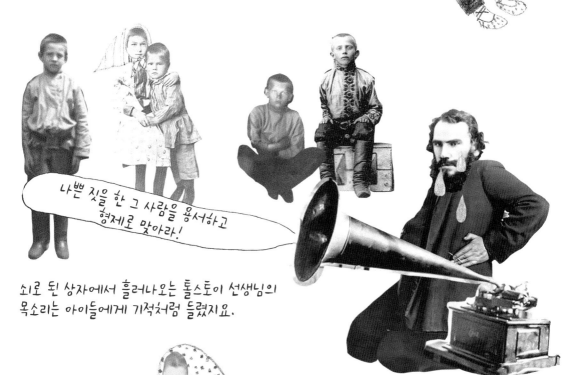

나쁜 짓을 한 그 사람을 용서하고 형제로 맞아라!

소로 된 상자에서 흘러나오는 톨스토이 선생님의 목소리는 아이들에게 기적처럼 들렸지요.

…시간이 얼마나 지났을까요? 축음기에 녹음한 이야기는 끝이 나고 맙니다. 이야기 주인공과의 피치 못할 작별에 톨스토이는 눈물을 떨구고 말았습니다.

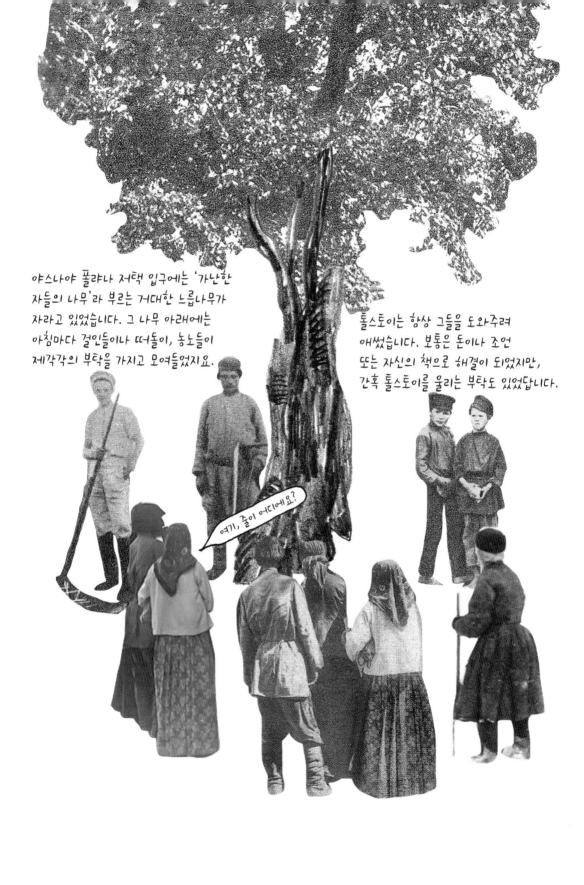

야스나야 폴랴나 저택 입구에는 '가난한
자들의 나무'라 부르는 거대한 느릅나무가
자라고 있었습니다. 그 나무 아래에는
아침마다 걸인들이나 떠돌이, 농노들이
제각각의 부탁을 가지고 모여들었지요.

톨스토이는 항상 그들을 도와주려
애썼습니다. 보통은 돈이나 조언
또는 자신의 책으로 해결이 되었지만,
간혹 톨스토이를 울리는 부탁도 있었답니다.

여기, 줄이 어디에요?

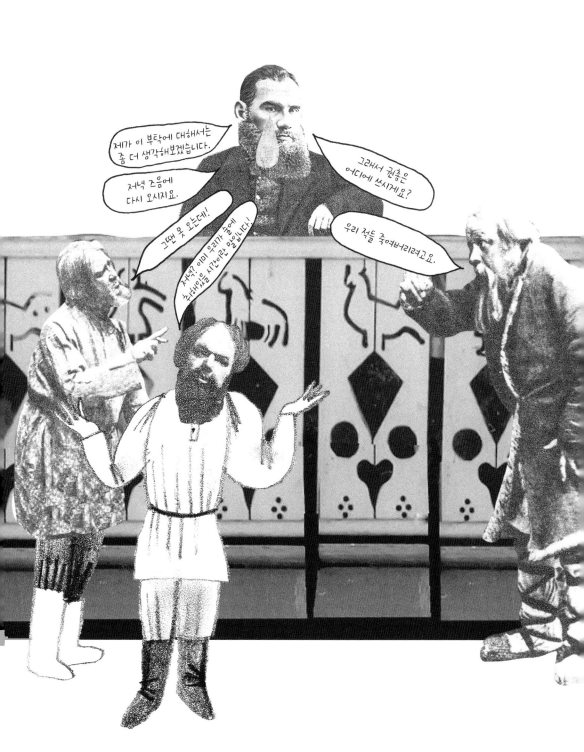

52. 모스크바로 이사

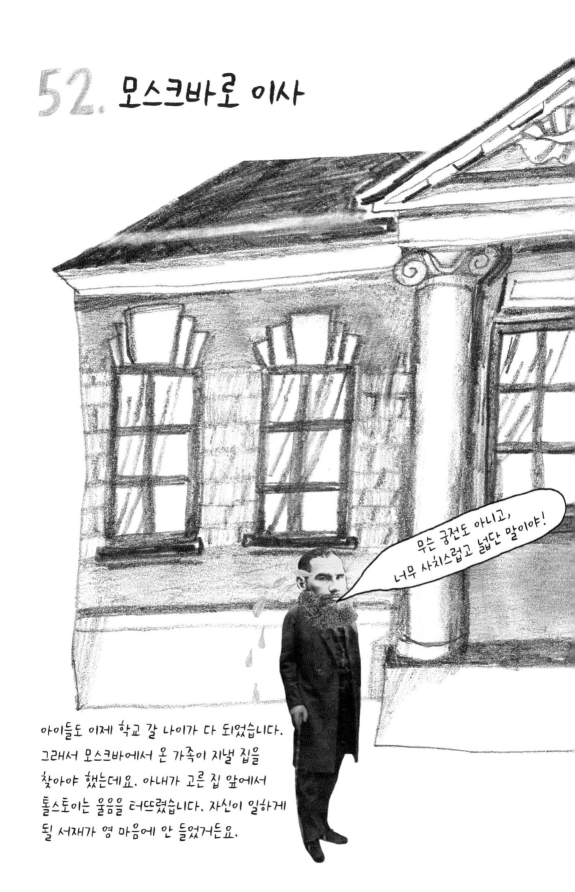

무슨 궁전도 아니고, 너무 사치스럽고 넓단 말이야!

아이들도 이제 학교 갈 나이가 다 되었습니다. 그래서 모스크바에서 온 가족이 지낼 집을 찾아야 했는데요. 아내가 고른 집 앞에서 톨스토이는 울음을 터뜨렸습니다. 자신이 일하게 될 서재가 영 마음에 안 들었거든요.

다음 집은 톨스토이가 직접 골랐습니다.
좀 더 아담한 그 나무집은 돌고-하모브니체스키
골목에 자리 잡고 있었고, 정원까지 갖춘 곳이었습니다.
주변의 우거진 수풀은 야스나야 폴랴나를 연상하게 했지요.

53. 하인들은 없는 걸로 하지!

눈물 한 사발 대령이오!

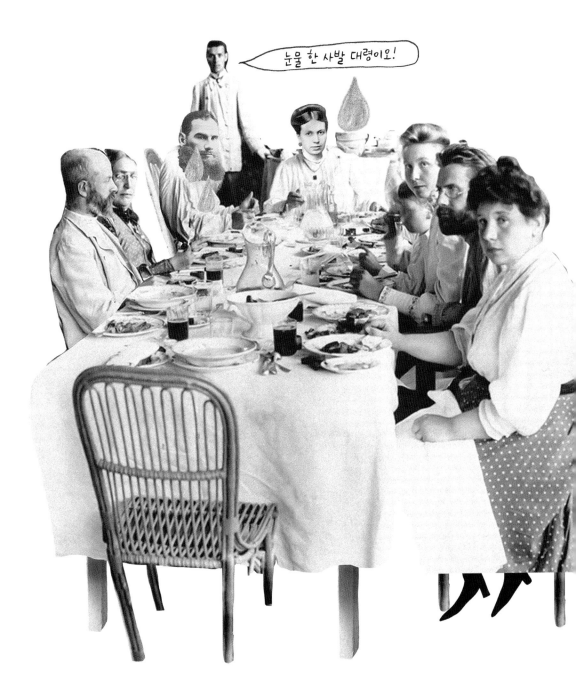

꽤 오랫동안 인구조사차 빈민가에 머물렀던
톨스토이를 집에서 기다리고 있었던 건 다섯 가지의
코스요리로, 하인들이 차려 놓은 저녁 밥상이었습니다.

이런 극심한 환경 변화에 너무도 충격을 받은
톨스토이는 끝내 하인을 안 쓰고 스스로 자신의 방을
청소하고, 물과 땔감을 나르기로 결심합니다.

54. 병사들에게 내려지는 잔인한 처벌에 대해 알아버리다

톨스토이의 인생관인 비폭력주의는 그 어떤
유혈 사태도 용납하지 않는 것이었습니다.
그 어떠한 목적을 위해서도 무력을 행사하지 않고,
악에 저항하지 않는 것이 핵심이었지요.

톨스토이 선생님!
여기 초상화 하나 더 받으시지요.

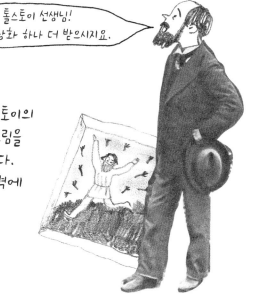

소문에 따르면 툴라의 한 상인이 자칭 톨스토이의
수행자라며 자신이 그린 굉장히 볼품없는 그림을
톨스토이에게 선사품으로 가져왔다고 합니다.
심지어 본인이 스스로 그 그림을 톨스토이 집 벽에
걸어 주기까지 했지요.

톨스토이는 이런 작품에 대한 거절 또한
저항이라고 여겼습니다.

그렇게 그림은 그대로 걸려있었답니다.

55. 딸, 타냐가 낙마하는 꿈을 꾸다니!

아—아아악!

56. 점점 아내를 닮아가는 딸, 사샤

이번에도 눈물이 났지만, 감격의 눈물은 아니었습니다. 오히려 두려움에 가깝다고 해야 할까요. 한시도 가만 못 있고 옹고집인데다가 빈틈없고 철저한 소녀가 두 명이라니! 야스나야 폴랴나에서 어떻게 감당을 할지!

57. 아들, 세료자는 신경질쟁이

저는 그래도 자연과학을 전공할 거라고요!

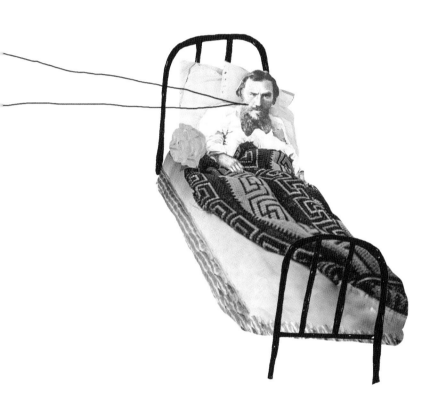

58. 아내의 잔소리

톨스토이의 아내, 소냐는 톨스토이 작품의 인세가
다 가정으로 돌아와야 한다고 생각했습니다.
그런데 아뿔싸! 이게 웬 말입니까? 『부활』을
판매하고 난 뒤의 인세를 사랑하는 남편이 무슨
두호르파*에 기부하겠다지 뭐예요?

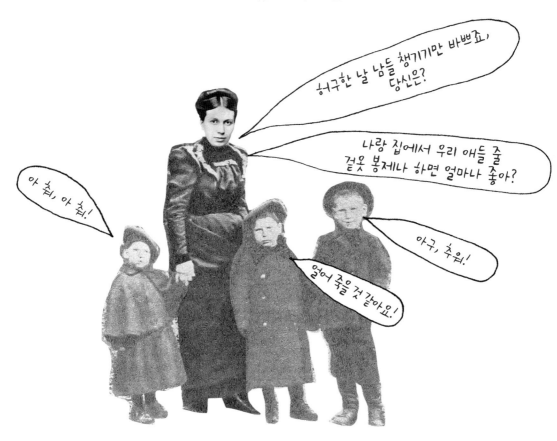

허구한 날 남들 챙기기만 바쁘죠,
당신은?

나랑 집에서 우리 애들 줄
겉옷 봉제나 하면 얼마나 좋아?

아 춰, 아 춰!

아구, 추워!

얼어 죽을 것 같아요!

＊ㅡ러시아정교회의 한 분파.
영혼을 위해 싸우는 자들이라는
의미를 가지고 있음

60. 아들 일리아의 연애에 신경 쓰다

톨스토이가 책상에 앉아 글을 쓰고 있을 때
아들 일리아가 뛰어 들어와 칸막이 뒤에서
옷을 갈아입기 시작했습니다.

그런 아들에게 뒤돌아보지 않고
톨스토이는 이렇게 묻지요.

일리아, 너냐?

네.

너 혼자야?

지금 서로 안 보이니까
부끄럽지는 않을 거야.

그래, 말해봐. 너 여자친구 사귀어 본 적 있냐?

아뇨…

그리고 두 사람은 함께 뜨거운 눈물을 흘렸습니다.
칸막이 양쪽에서 말이지요.

61. 자신이 쓴 연극 무대를 감상하다

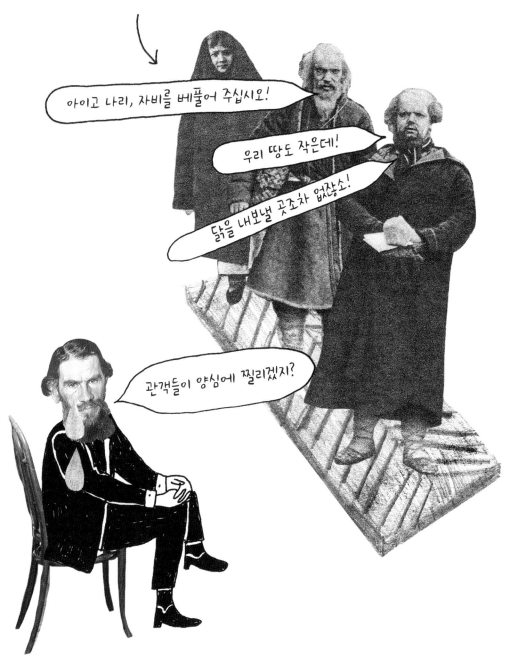

62. 우리 불쌍한 아내

저한테는 당신뿐이라고요!
혹시나 저에 대한 당신 마음이 식을까 봐
얼마나 마음이 조마조마한지 아세요?

63. 사랑을 지킬 방법은 어디에?

이건 마치 구멍이 숭숭 뚫린 양동이를 들고 물 빠진다며 우는 격이군.

이게 바로 사랑이 빠져나가는 구멍인가?

톨스토이 부부 사이에 균열이 생기기 시작합니다.
특히 수입을 어디에 쓸지, 자식들은 어떻게 키울지,
살림은 어떻게 꾸려나갈지와 같은 중대한 문제로 자주 다투었지요.
이와 같은 싸움은 이들 가정의 불씨가 되어준 사랑을
점차 사그라들게 했습니다.

경제적 부담이 심해지자 톨스토이는 '자신이 죽었다 치고' 영지를 자식들끼리 나눠보라고 제안합니다.

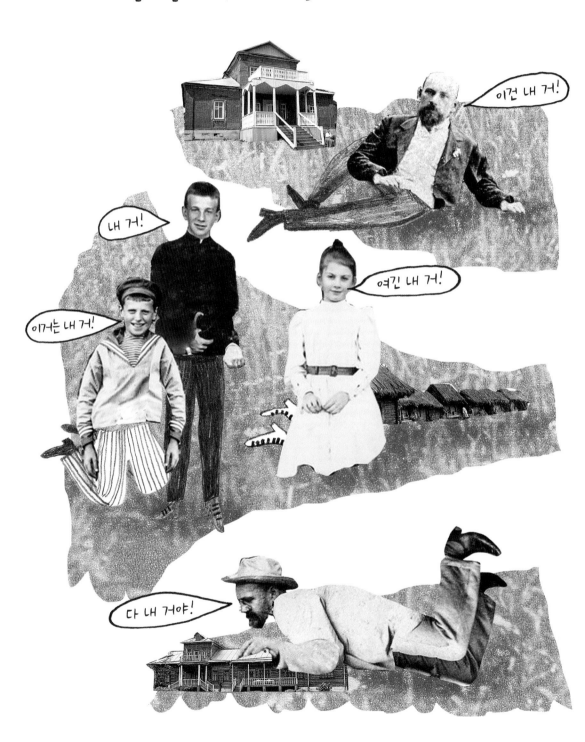

투는 자식들

아버지를 존경했던 마샤는 자신의 몫을 포기하려 했지요.
하지만 형제들로서는 이건 매우 언짢은 결정이었어요.
그들을 불효자로 만드는 행동이었으니까요.

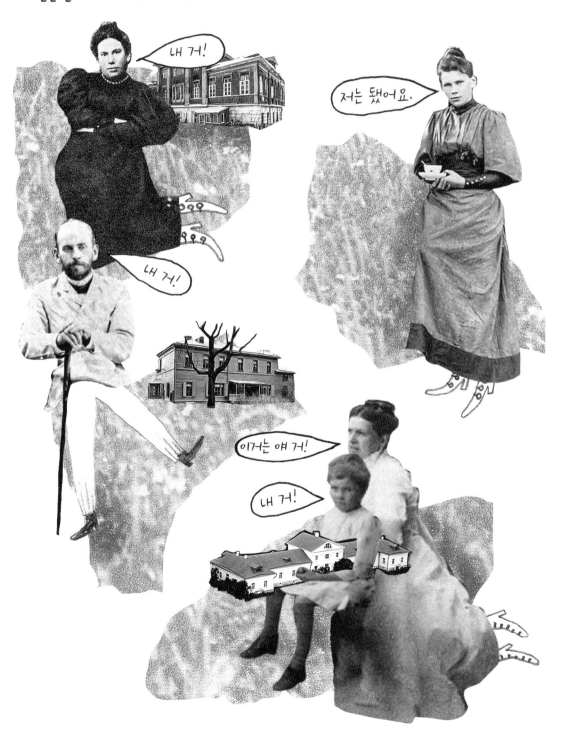

65. 자식들의 죽음에 대해

톨스토이와 소냐 사이에는 열세 명의 남매가 태어났습니다.

그중 다섯 명(표트르, 니콜라이, 바르바라, 알렉세이, 이반)은
어린 나이에 세상을 떠났지요.
아버지를 가장 잘 따르던 여섯 째 딸 마리아는
폐렴으로 서른다섯 살에 숨지게 됩니다.

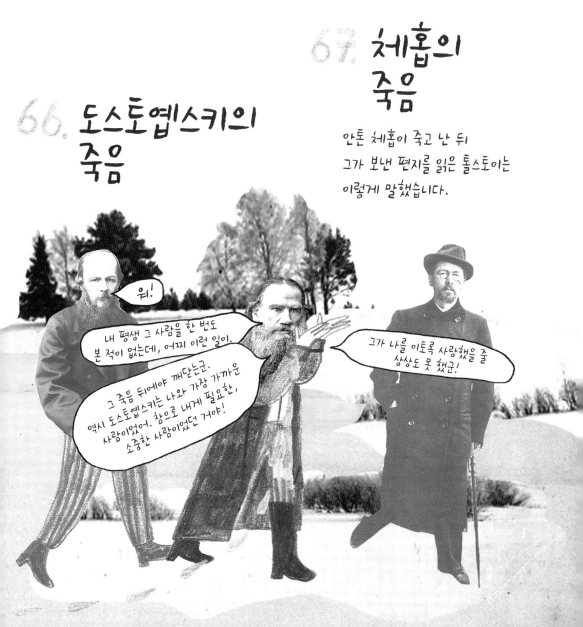

66. 도스토옙스키의 죽음

67. 체홉의 죽음

안톤 체홉이 죽고 난 뒤
그가 보낸 편지를 읽은 톨스토이는
이렇게 말했습니다.

워!

내 평생 그 사람을 한 번도
본 적이 없는데, 어찌 이런 일이.

그 죽음 뒤에야 깨닫는군.
역시 도스토옙스키는 나와 가장 가까운
사람이었어. 참으로 내게 필요한,
소중한 사람이었던 거야!

그가 나를 이토록 사랑했을 줄
상상도 못 했군!

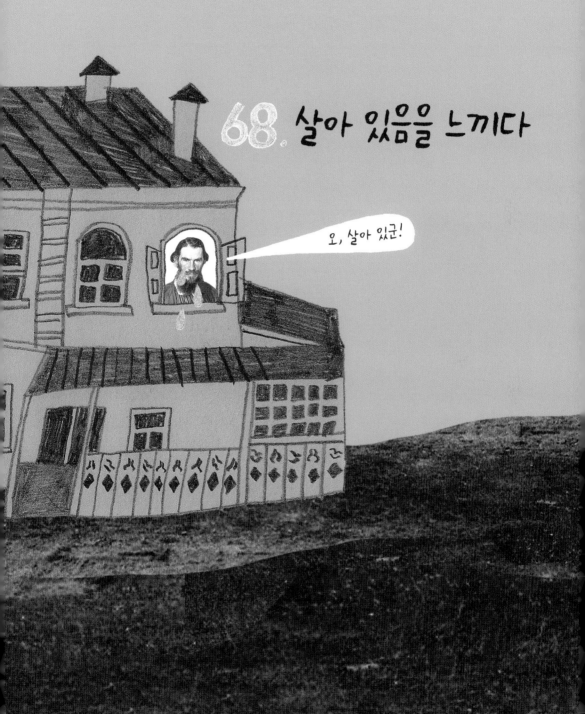

69. '남은 세월을 그렇게 허비하다니!'

소냐는 육아와 집안 살림에 몰두했습니다.
남편은 책을 내느라 바빴지요.
이런 와중에 상대방이 느꼈을 심경의 변화에 대해
상상이나 했겠어요?

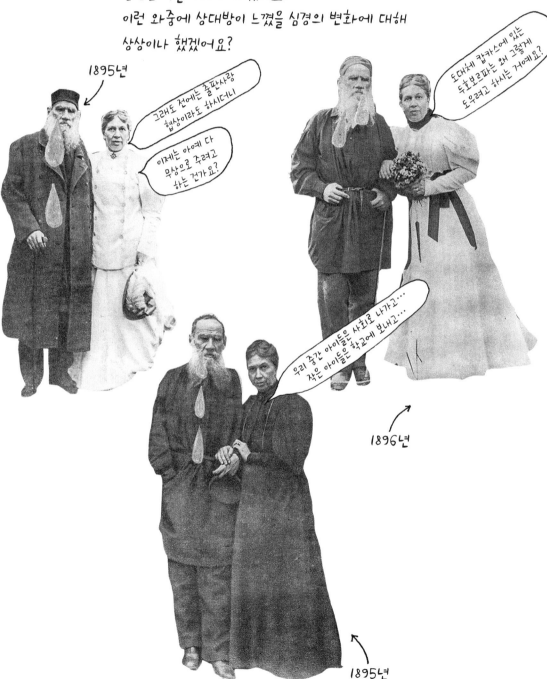

1895년

그래도 전에는 출판사랑
협상이라도 하시더니

이제는 아예 다
무상으로 주려고
하는 건가요?

도대체 캅카스에 있는
두호보르파는 왜 그렇게
도우려고 하시는 거예요?

우리 중간 아이들은 사회로 나가고…
작은 아이들은 학교에 보내고…

1896년

1895년

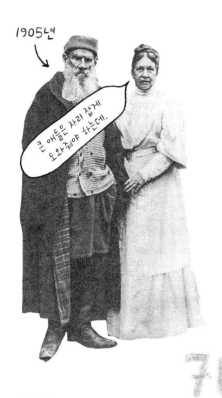

1905년

큰 애들은 자리 잡게 도와줘야 하는데.

이게 다 돈이라고요, 그것도 큰 돈이요.

70. 괴로울 결심

톨스토이는
자신을 이해하지 못하는
아내 때문에 서글펐습니다.

이것이 나의 사명이라고!
살신성인 정신이라고!

또 다정한 부부처럼 서서
사진을 찍으라니.

일단 찍겠다고는 했는데,
부끄러워 죽을 지경이군!

71. 귀족 생활 부적응자

야스나야 폴랴나의 여름은 아이들과 독자들, 톨스토이 팬들로 가득했습니다.
모두 잔디밭에 모여 차를 즐기고 테니스도 치며, 연못에서 수영도 했지요.
이런 광경에 톨스토이는 양심의 가책을 느꼈습니다.

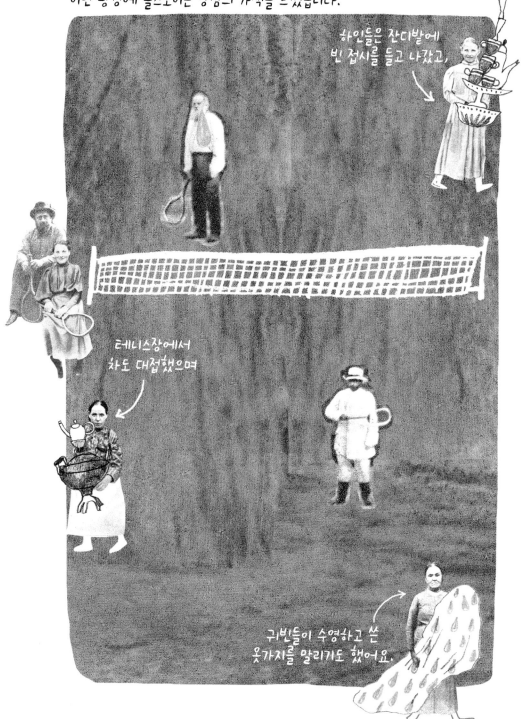

하인들은 잔디밭에
빈 접시를 들고 나갔고,

테니스장에서
차도 대접했으며

귀빈들이 수영하고 쓴
옷가지를 말리기도 했어요.

세계정세를 바꾸기로 한 톨스토이는
자기 집부터 시작하기로 결심했습니다.

아파나시 페트,
시인

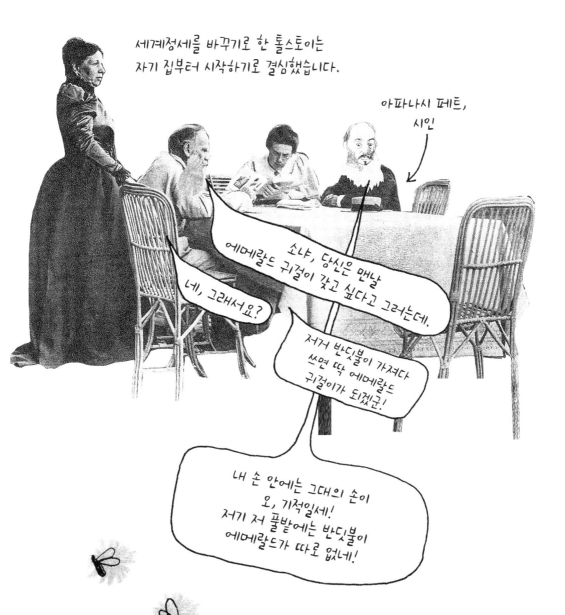

소냐, 당신은 맨날
에메랄드 귀걸이 갖고 싶다고 그러는데.

네, 그래서요?

저거 반딧불이 가져다
쓰면 딱 에메랄드
귀걸이가 되겠군!

내 손 안에는 그대의 손이
오, 기적일세!
저기 저 풀밭에는 반딧불이
에메랄드가 따로 없네!

72. 자연에 취해 흘린 눈물

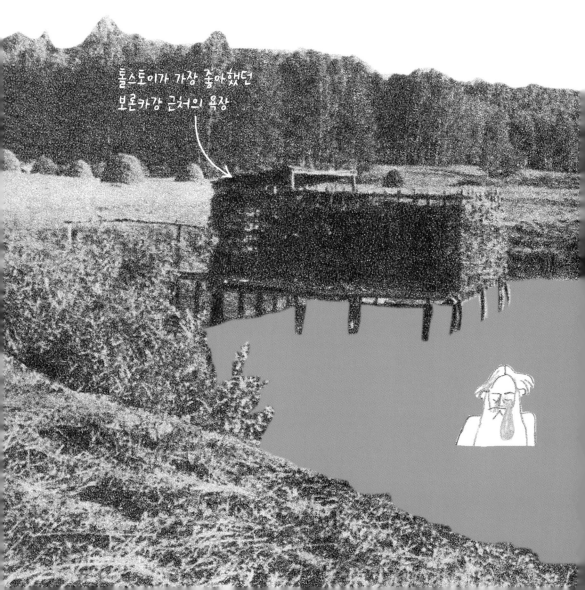

톨스토이가 가장 좋아했던
보론카강 근처의 욕장

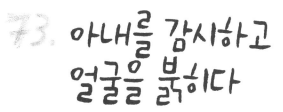

#3. 아내를 감시하고 얼굴을 붉히다

톨스토이는 『크로이체르 소나타』 주인공의 이런 행동을 통해 가족의 질투와 분노가 얼마나 참혹한 결말로 이어질 수 있는지 보여줍니다.

그러나 정작 자기 집에서는 사랑하는 아내가 질투, 분노, 감시를 담당했습니다.

74. 굶주림의 해결책

1891년, 랴잔주는 가뭄으로 인해 전례 없는
흉작과 기근에 시달렸습니다. 그러나 이런
문제를 감당하지 못한 정부는 해결책을
마련하지 않고 사태를 무마하려고 했지요.

그러나 톨스토이는 앞장서서 굶주리는
마을을 찾아가 도움을 주기 시작했습니다.

식구들과 사람들을 모아 도움이 필요한
곳에 무료 급식소를 차렸지요.

러시아 전통 국
'쒸'

빵

1891년

100곳이던 급식소가

1892년

200곳까지 늘어났습니다!

거기서

13,000명의 사람이

허기를 달랬어요.

그리하여 수천 명의 농민은 살아남을 수 있었고,
대를 이어갈 수 있었지요.

그리고 지금 그들의 수많은 자손이
톨스토이의 눈물 덕에 살아가고 있다고 해도 과언이 아닙니다.

75. 고별

톨스토이는 헨리 조지의 토지단일세 정책에 십분
동감하며 그와 꼭 한번 만나고 싶다고 했습니다.
갑작스러운 조지의 죽음으로 인해 톨스토이와 만남을
가진 것은 조지의 아들이었습니다. 세대 차이가 나는
두 사람이 헤어질 때 이미 머리가 하얗게 센
톨스토이는 이런 질문을 던집니다.

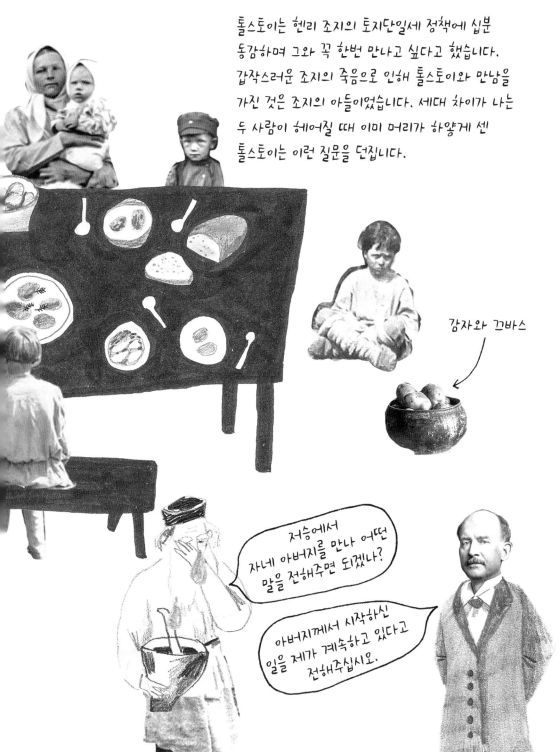

감자와 끄바스

저승에서
자네 아버지를 만나 어떤
말을 전해주면 되겠나?

아버지께서 시작하신
일을 제가 계속하고 있다고
전해주십시오.

76. 다른 이가 죽게된 사연을 듣다

상트페테르부르크 출신 대학생, '미하일 스키페트로프'를 통해
신부였던 그의 아버지의 소식을 전해 들었습니다.
톨스토이는 큰 충격에 빠졌지요.
특히나 그 아버지가 중병을 앓고 있었는데도 말이지요.

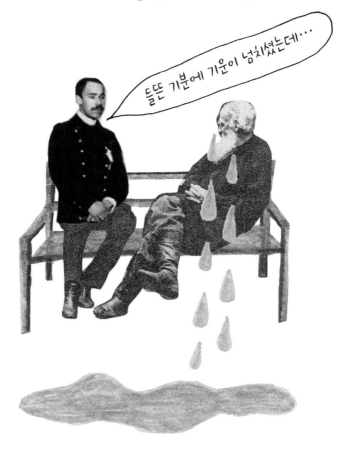

들뜬 기분에 기운이 넘치셨는데···

톨스토이와 스키페트로프는 정원 벤치에 앉아
펑펑 우느라 대화도 제대로 나누지 못했답니다.

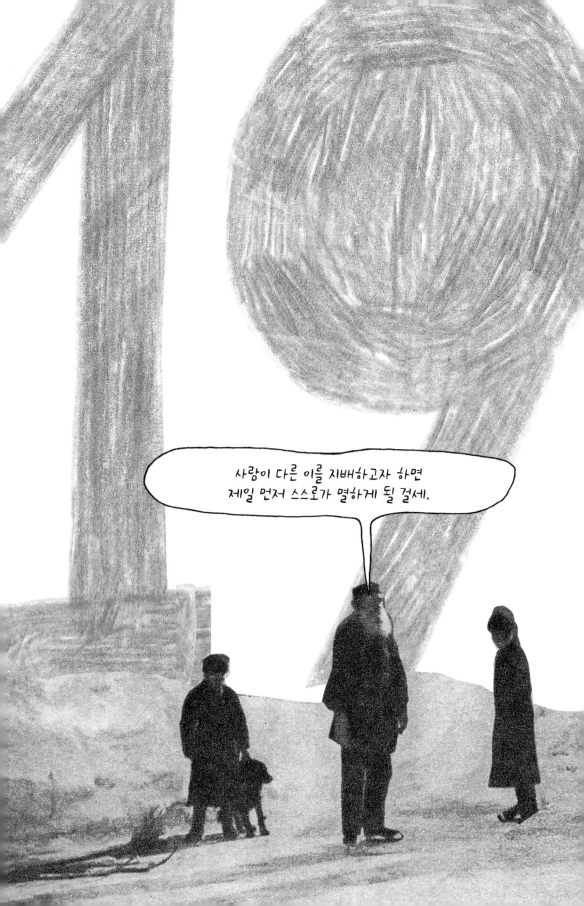

'피의 일요일' 사건에 타들어 가는 마음

노동자들이 도움을 받기 위해 황제를 찾아가 어려움을 호소했습니다.
그러나 황제 수비대는 이들을 향해 총을 발포하지요.
평화롭게 시위하던 민중을 향해 총구를 겨누다니,
믿을 수 없는 대참사로 인해 톨스토이는 절망과 공포에 사로잡혔습니다.

78. 야스나야 폴랴나는 800명의 툴라 출신 학생들을 위해 열려있습니다

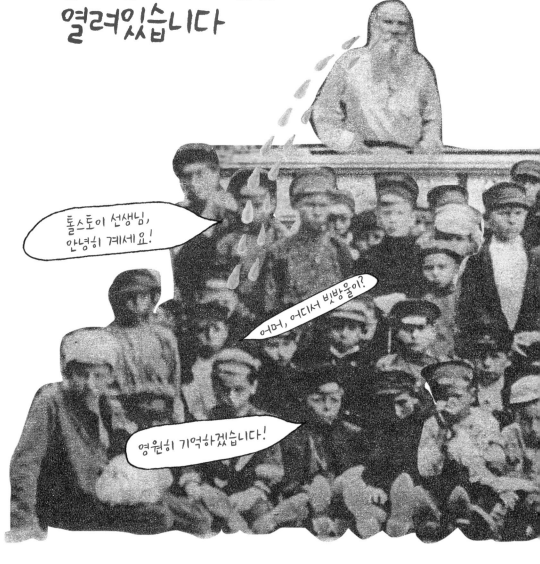

톨스토이 선생님, 안녕히 계세요!

어머, 어디서 빗방울이?

영원히 기억하겠습니다!

나날로 치솟는 톨스토이의 인기 탓에
야스나야 폴랴나 영지는 이제 집이 아니라
휴양지처럼 모두 들락거리는 곳이 되었지요.
주변에 가기만 하면 사람들은 전설적인 작가의
실물을 보기 위해 영지에 꼭 들르려고 했답니다.

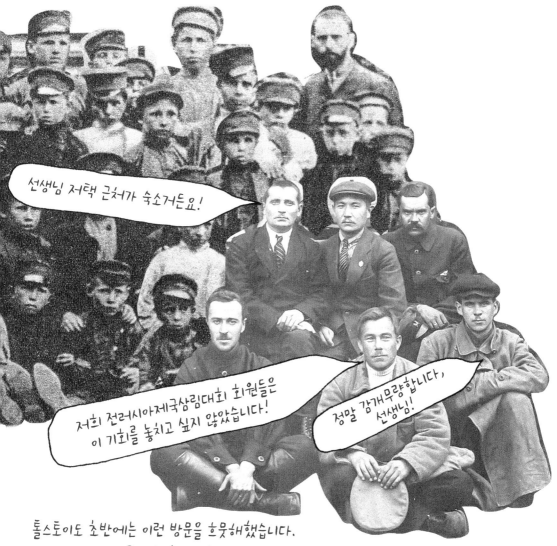

톨스토이도 초반에는 이런 방문을 흐뭇해했습니다.
그러나 날이 갈수록 방문 횟수가 늘어만 갔지요.
이렇게 숲과 들을 건너 자신을 보러 와준 방문객이 반가웠던 것도 잠시,
기하급수적으로 늘어나는 방문객 수에 톨스토이는 무섭기까지 했답니다.

80. 잡상인에게 너무 심했나···

톨스토이의 사진을 자기 치약통에 붙여 놓으려 했던 잡상인에게
따끔하게 한마디하고 나서 너무 무례하게 대한 것 같아 마음을 졸였지요.

제가 사실
이도 없기는 한데···

81. 부인에게, 톨스토이가

인생에 행복은 없고
그 섬광만이 존재하네. 그 섬광을 아끼고,
그 섬광으로 살게.

82. 고리키의 일화

고리키가 카잔에서 지낼 때 당시의 일화입니다.
죽은 코르네 장군의 부인이 자신의 일에 참견하자
고리키는 들고 있던 삽으로 그녀를 툭 쳤다고 합니다.

아이고, 삽으로?
푸하하!

아니, 삽으로
그 궁둥이를?

그래서 삽은 좀 널찍했나?

83. 정신병원 방문

괜히 자신의 방문 때문에
그곳 환자들이 흥분하게 되어서
무척 걱정스러웠습니다.

톨스토이가
우리와 함께 있다!

84. 딸 사샤의 웃음소리가 사라지다

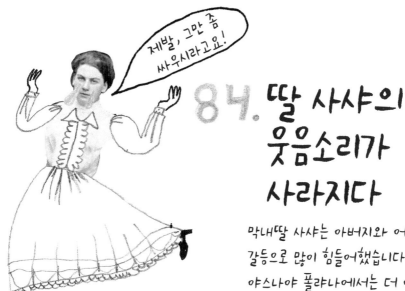

제발, 그만 좀
싸우시라고요!

막내딸 사샤는 아버지와 어머니 사이의
갈등으로 많이 힘들어했습니다.
야스나야 폴랴나에서는 더 이상
사샤의 웃음소리를 들을 수 없었답니다.

저는 표트르
대제라고 합니다.

표트르, 반갑군요.

저는 레프 톨스토이고
이만 가보려 합니다.

85. 평범한 농노처럼
살고 싶어 떠나려
합니다, 신념을 쫓아서요. 그런데 누가 보내준다고 했습니까?

86. 압운(라임)을 찾아서

톨스토이 식구들은 야스나야 폴랴나 우체통에 다양한 글이 담긴 메모들을 넣고는 했습니다.
자기 생각이나 고민을 쓸 때도 있었고, 시나 퀴즈,
심지어는 폭로(특히 이 장르는 가장께서 즐기셨습니다)까지! 그 내용은 천차만별이었지요.

일요일에는 다 함께 식탁에 둘러앉아 이런 메모지들을 꺼내서 읽어보는 시간을 가졌습니다.

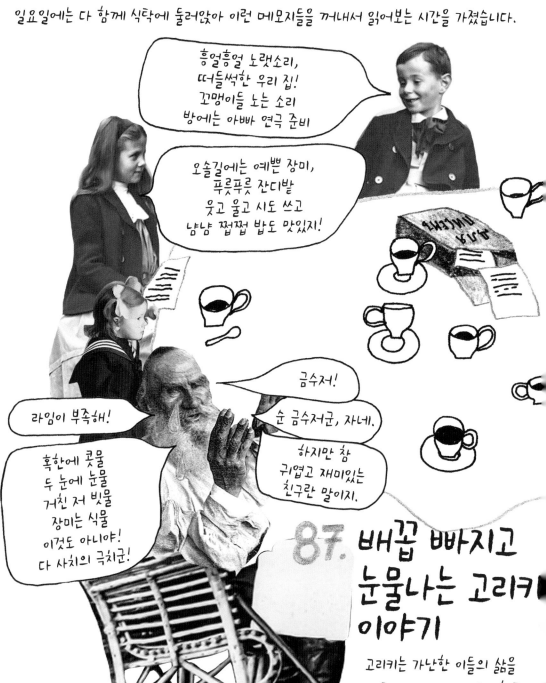

흥얼흥얼 노랫소리,
떠들썩한 우리 집!
꼬맹이들 노는 소리
방에는 아빠 연극 준비

오솔길에는 예쁜 장미,
푸릇푸릇 잔디밭
웃고 울고 시도 쓰고
냠냠 쩝쩝 밥도 맛있지!

금수저!

순 금수저군, 자네.

하지만 참
귀엽고 재미있는
친구란 말이지.

라임이 부족해!

혹한에 콧물
두 눈에 눈물
거친 저 빗물
장미는 식물
이것도 아니야!
다 사치의 극치군!

87. 배꼽 빠지고 눈물나는 고리키 이야기

고리키는 가난한 이들의 삶을
너무나도 재미있게 묘사했답니다

88. 미신에 사로잡힌 아이들

소냐가 자신의 여동생 타티야나에게
이렇게 이야기합니다.

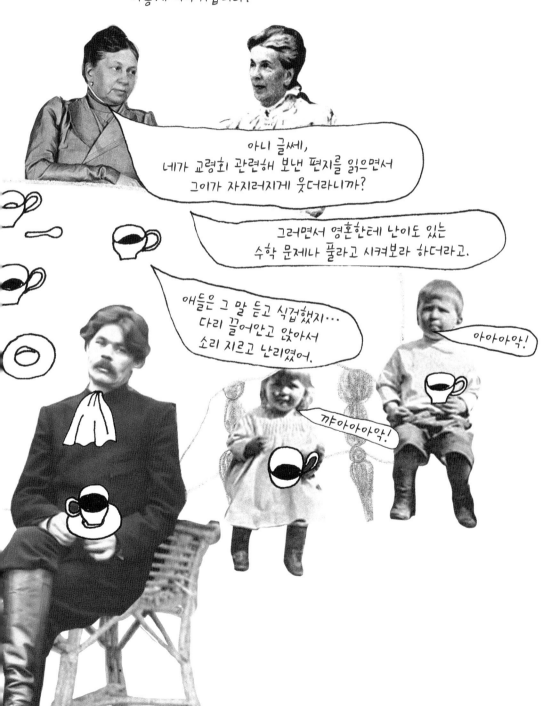

아니 글쎄,
네가 교령회 관련해 보낸 편지를 읽으면서
그이가 자지러지게 웃더라니까?

그러면서 영혼한테 난이도 있는
수학 문제나 풀라고 시켜보라 하더라고.

애들은 그 말 듣고 식겁했지…
다리 끌어안고 앉아서
소리 지르고 난리였어.

까아아아악!

아아아악!

89. 크림에서 치료받고 가실게요!

나 여기!

여기 있다고!

여보~ 우리 사자 어디 계세요?

(레프는 러시아어로 사자를 뜻함-옮긴이)

톨스토이는 어디선가 이런 글귀를 읽었다고 합니다.

90. "까치발로 서 있는 사람은 그렇게 오래 못 선다"

엄청난 인기와 가족 내 불화가 불러온 피로감, 평범한 삶이 불가능해진 일상,
병을 털고 일어난 지 얼마 되지 않은 몸.
이 모든 것이 큰 덩어리가 되어 톨스토이를 짓누르고 있었습니다.
이런 극심한 긴장감 속에서 살 수는 없었습니다.

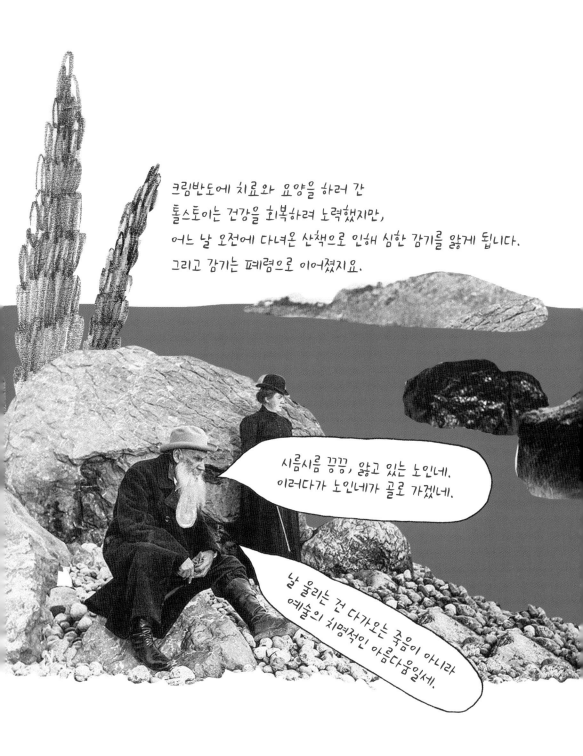

크림반도에 치료와 요양을 하러 간
톨스토이는 건강을 회복하려 노력했지만,
어느 날 오전에 다녀온 산책으로 인해 심한 감기를 앓게 됩니다.
그리고 감기는 폐렴으로 이어졌지요.

시름시름 끙끙, 앓고 있는 노인네.
이러다가 노인네가 골로 가겠네.

날 울리는 건 다가오는 죽음이 아니라
예술의 치명적인 아름다움일세.

91. 거세마는 인간의 눈물이 짜다는 걸 안다

톨스토이의 소설, 『홀스토메르』의 주인공인 말은
주인을 격려하는 마음으로 눈물을 핥아 줍니다.
눈물이 짜다니! 신기할 따름이군요.

여보!

우리 아내는 말을 타고도
못 따돌리겠네…

톨스토이에게도 델리르라는 이름의 애마가 있었습니다.
델리르는 매일 한두 시간씩 톨스토이가 지친 일상에서
해방감을 느낄 수 있게 해주는 진정한 친구였습니다.

92. 빌헬름 폰 플렌츠의 소설을 읽고

"이 멋진 소설의 마지막 페이지를 넘기고 나니
정말로 원통했다"

나이가 들수록 톨스토이는 자신이 쓴 소설작품에 정이 떨어지기 시작했습니다.
다만, 아이들이 글을 배울 때 꼭 읽는 필독서,
『아즈부카(러시아 알파벳 입문서)』는
톨스토이가 꼽는 베스트셀러 중 하나였지요.

독특하게도 『아즈부카』는 권 당이 아니라 중량에 따라 가격을 매겨 팔았습니다.
동네 서점에서 일하는 소년은 톨스토이에게 『아즈부카』를 1푸드*씩 사러
들르고는 했지요. 톨스토이는 책을 내어주고선 이 소년에게 책 꾸러미를
어떻게 들고 가야 편할지 알려주는 식이었지요.

나는 왜 여태껏 이런 걸
만들어내지 못한 거지?

이렇게 하나~ 둘!

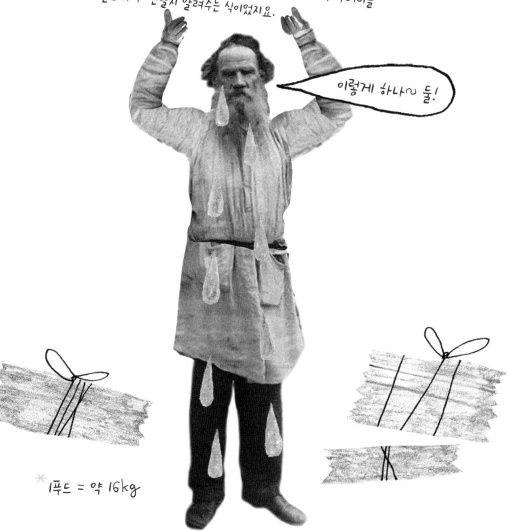

* 1푸드 = 약 16kg

93. 흥미진진한 편지들

이런 흥미진진한 편지들은
읽고 보니 참 감동적이었네요!

94. 큰집에서 보낸 편지

병역을 거부한 죄로
구속된 수감자들에게서
온 편지도 받았답니다.

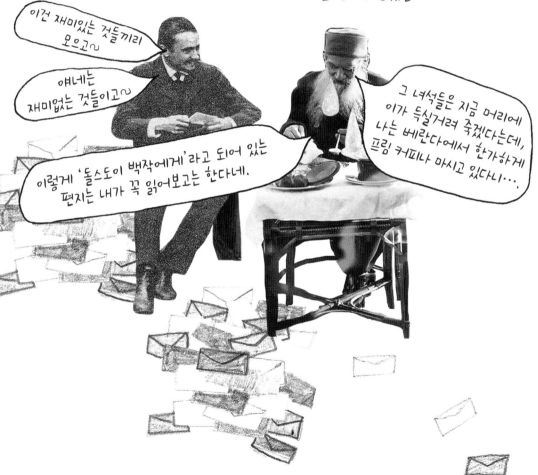

이건 재미있는 것들끼리 모으고~

얘네는 재미없는 것들이고~

이렇게 '톨스토이 백작에게'라고 되어 있는 편지는 내가 꼭 읽어보고는 한다네.

그 녀석들은 지금 머리에 이가 득실거려 죽겠다는데, 나는 베란다에서 한가롭게 프림 커피나 마시고 있다니…

96. 파르페니 주교와 만나다

자신의 전임자들과는 다르게, 파르페니 주교는
톨스토이에게 교회로 돌아올 것을 강요하지 않았습니다.
그저 그의 말을 들어주기만 했지요.
주교와의 대화 끝에
톨스토이는 눈물을 터뜨렸습니다.

> 용기 내 주셔서 감사합니다,
> 주교님.

> 저런... 많이 울은 건 뒤구...

97. 가출 감행

어느 날 밤에 아내와 또다시 된통 싸운
톨스토이는 딸 사샤를 깨워서 자신이
짐을 싸서 나갈 수 있도록 도와 달라고
부탁합니다.

톨스토이의 행선지는 샤모르딘스키 수도원이
었는데요. 그곳에는 그의 친동생 마리아가 살고
있었지요. 도착하는 대로 통나무집 같은 곳을 빌려
살겠다 다짐했던 그는, 야스나야 폴랴나
저택의 사치에서 그렇게라도 벗어나려
했던 겁니다.

> 집에 무슨 일이라도 난 건
> 아니고? 걱정이야, 오라버니...

> 그 집에 있는 것 자체가 큰일이야...

샤모르디노에서 캅카스로 가는 기차에서 병이 난 톨스토이는
급격히 건강이 악화되었습니다. 큰아들 세르게이는 기자들
무리를 뚫고 아스타포보역에서 위독해진 아버지의 임종을
지킬 수 있었습니다.

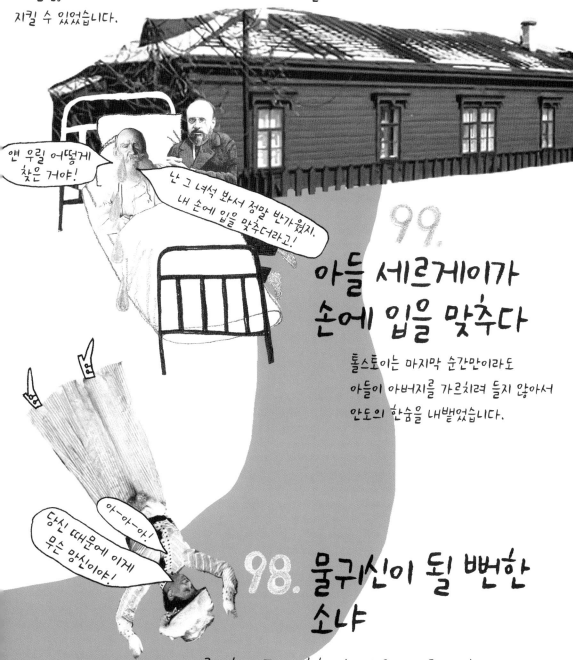

얜 우릴 어떻게
찾은 거야!

난 그 녀석 봐서 정말 반가웠지.
내 손에 입을 맞추더라고!

99.
아들 세르게이가
손에 입을 맞추다

톨스토이는 마지막 순간만이라도
아들이 아버지를 가르치려 들지 않아서
안도의 한숨을 내뱉었습니다.

아─아─아!

당신 때문에 이게
무슨 망신이야!

98. 물귀신이 될 뻔한
소냐

이른 아침, 남편이 가출했다는 사실을 알게 된 소냐는
무작정 연못에 뛰어듭니다. 하지만 다행히 자살소동은
실패로 돌아갔지요. 톨스토이는 아내를 괴롭게 했다는
생각에 마음이 무척 안 좋았지만, 이미 엎질러진 물이었습니다.

레프 니콜라예비치 톨스토이 선생님,
선생님 선행에 대한 추억은 저희 야스나야 폴랴나의
고아와 농노들 사이에서 영원히 살아 숨 쉴 겁니다!

출처 및 참고 문헌

В. Шкловский. Лев Толстой
(из серии «Жизнь замечательных
людей»); А. Зорин. Жизнь Льва Толстого.
Опыт прочтения; П. Басинский. Лев Толстой.
Бегство из рая; А. Зверев, В. Туниманов. Лев Толстой
(из серии «Жизнь замечательных людей»); Д. Еремеева.
Как шутил, кого любил, чем восхищался и что осуждал
яснополянский гений.

И. Толстой. Свет Ясной Поляны; С. Цвейг. Бегство
к Толстому; Я. Лаврин. Лев Толстой.

«Толстой в жизни.
Л.Н. Толстой в фотографиях С.А. Толстой
и В.Г. Черткова»

불러 보시죠!

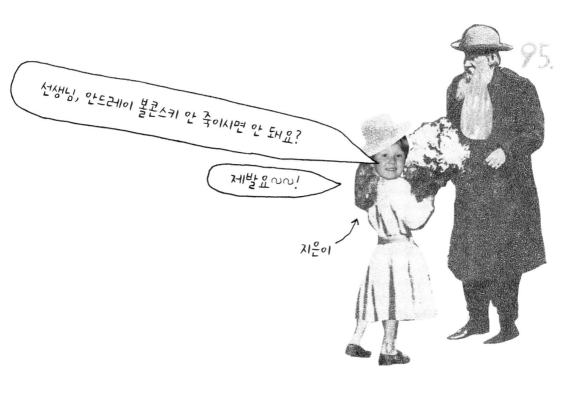

까쨔 구씨나 지음

니즈니 노브고로드에서 태어났습니다. 일러스트레이터, 그래픽 아티스트, 지도 제작자로 활동하고 있지요. 주로 여행책과 만화, 그래픽노블의 일러스트를 그립니다. 모스크바에서 그래픽 디자인을 공부했으며, 석사 졸업 프로젝트로 안드레이 사하로프의 삶과 업적을 기린 책을 발표했습니다. 해당 프로젝트의 일러스트레이션은 볼로냐 아동 도서전에 선정되기도 했습니다.

이에바 옮김

러시아에서 태어났습니다. 러시아연방 대통령 직속 공무원 아카데미를 졸업했고, 한국외국어대학교 통번역대학원에서 석사 학위를 취득했습니다. 현재 동 대학원의 특임교수로 재직중이며 한-러 국제회의 통번역사로 활발하게 활동하고 있습니다.

100 причин, почему плачет Лев Толстой [100 reasons why Leo Tolstoy cried]
by Katya Gushchina

First published in Russia by A+A, an imprint of Ad Marginem Press
© 2022 A+A, imprint of Ad Marginem Press
© 2022 Katya Gushchina
Korean translation copyright © 2023 by Korean Studies Information Co., Ltd.
All rights reserved.
This edition was published by arrangement with Birds of a Feather Agency, Portugal through LENA AGENCY, Seoul, Korea.

톨스토이가 눈물 흘린 100가지 이유

초판인쇄 2023년 10월 31일
초판발행 2023년 10월 31일

지은이 까쨔 구씨나
옮긴이 이에바
발행인 채종준

출판총괄 박능원
국제업무 채보라
책임편집 조지원
디자인 홍은표
마케팅 문선영 · 안영은
전자책 정담자리

브랜드 크루
주소 경기도 파주시 회동길 230 (문발동)
투고문의 ksibook13@kstudy.com

발행처 한국학술정보(주)
출판신고 2003년 9월 25일 제406-2003-000012호
인쇄 북토리

ISBN 979-11-6983-650-0 03650

크루는 한국학술정보(주)의 자기계발, 취미, 예술 등 실용도서 출판 브랜드입니다.
크고 넓은 세상의 이로운 정보를 모아 독자와 나눈다는 의미를 담았습니다.
오늘보다 내일 한 발짝 더 나아갈 수 있도록, 삶의 원동력이 되는 책을 만들고자 합니다.